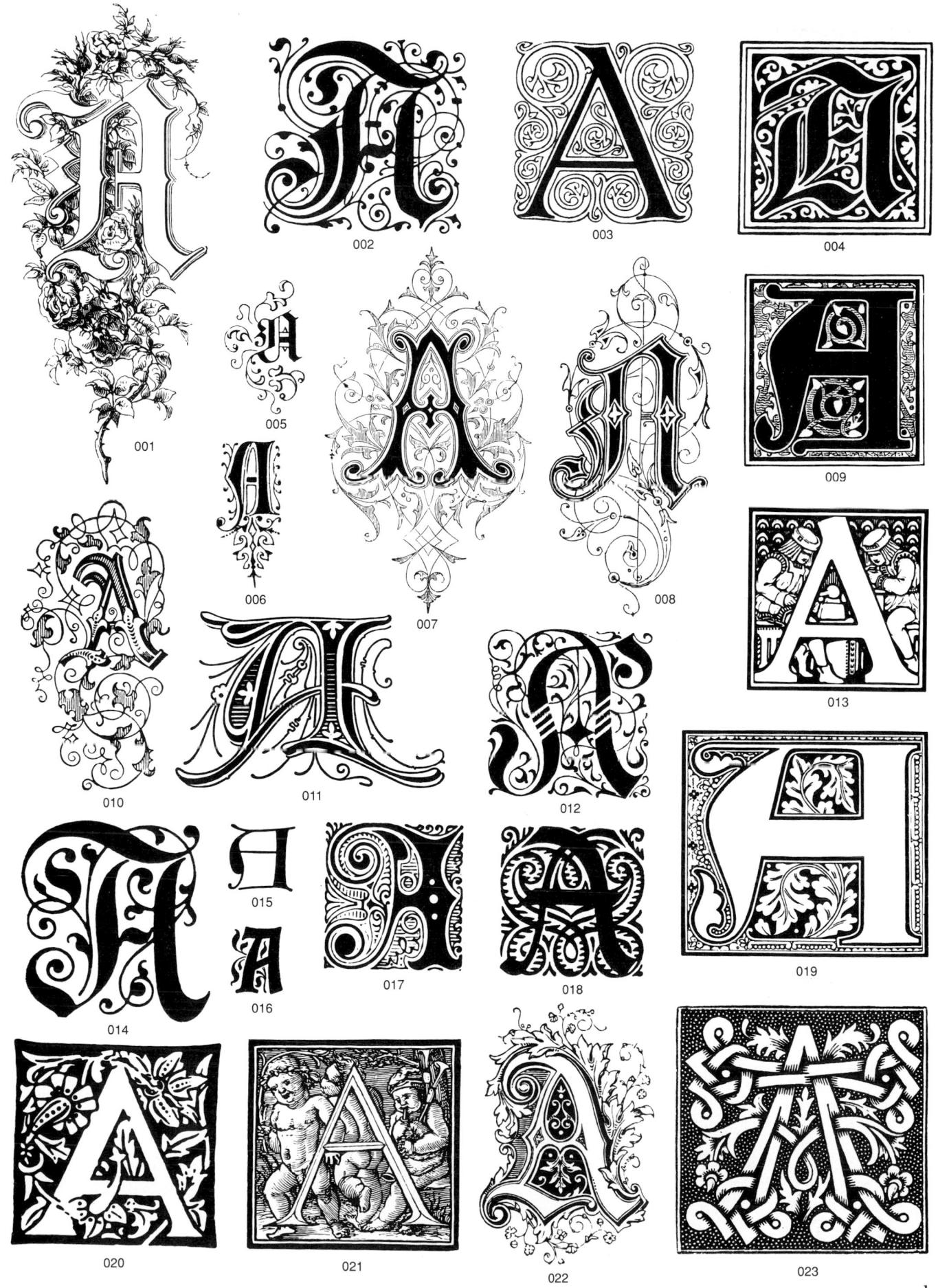

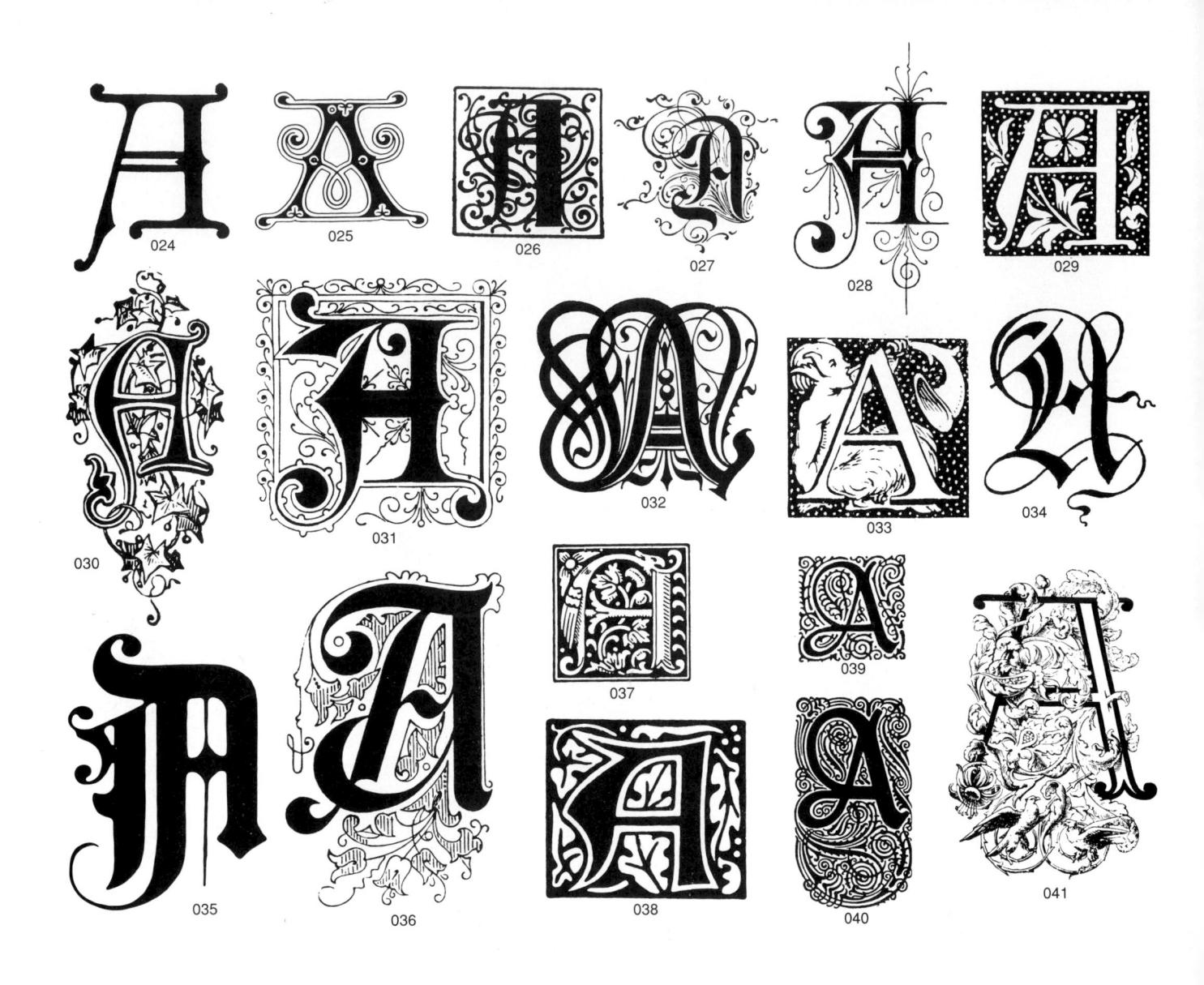

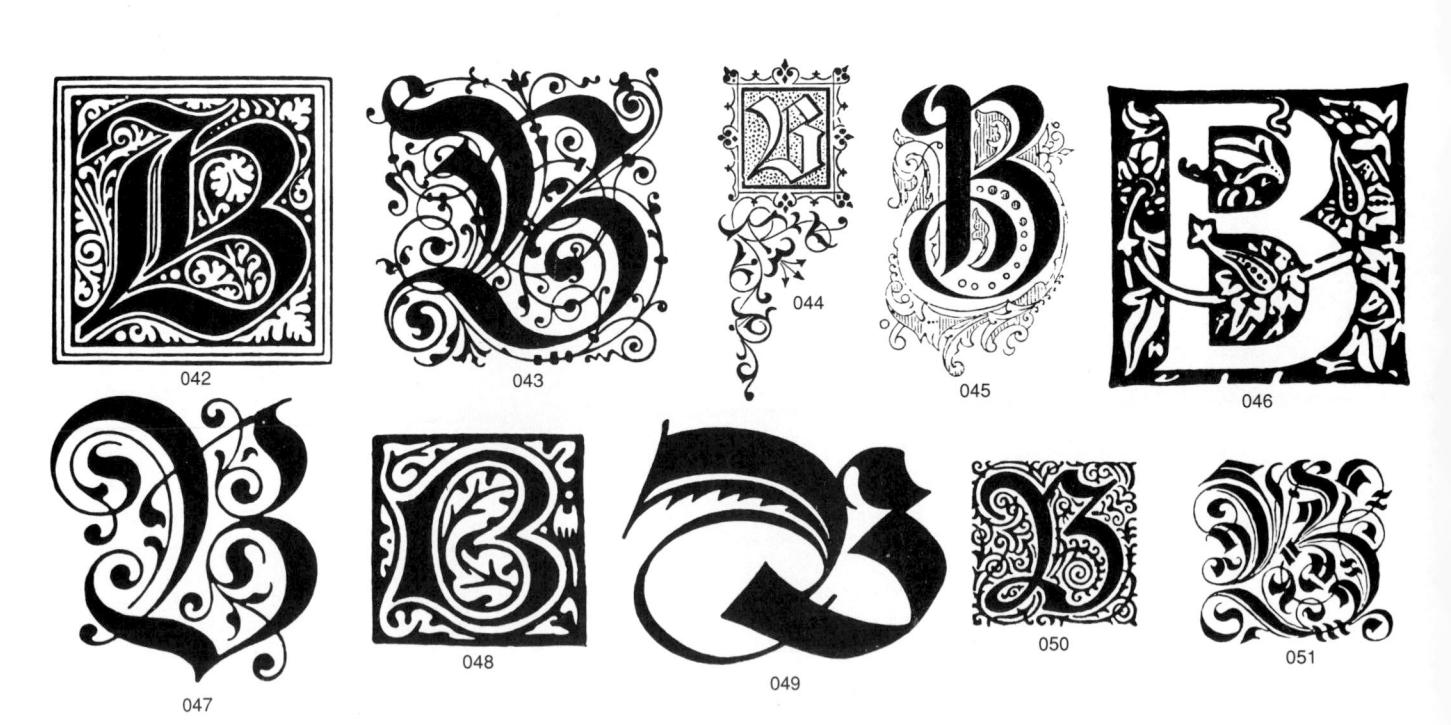

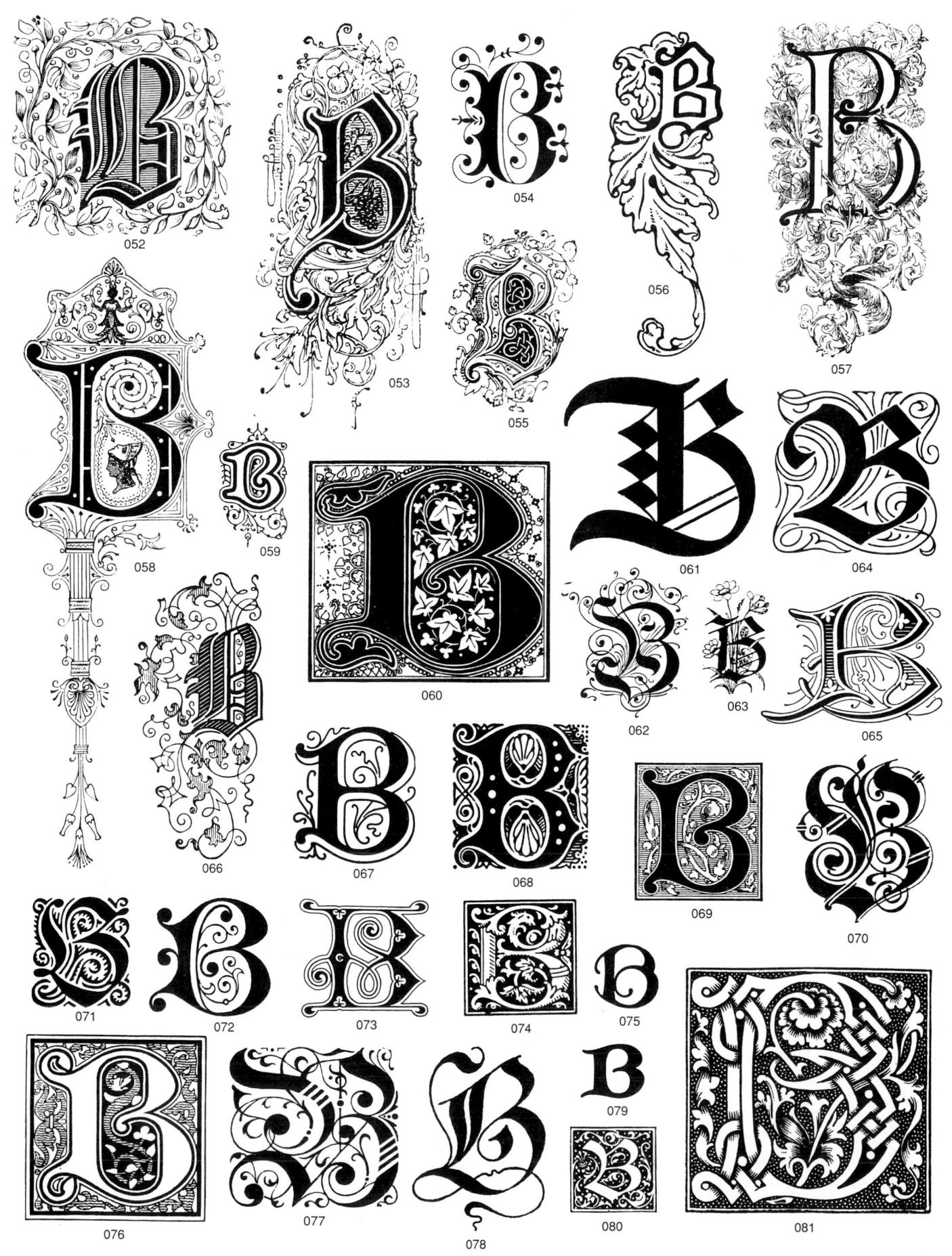

			4	

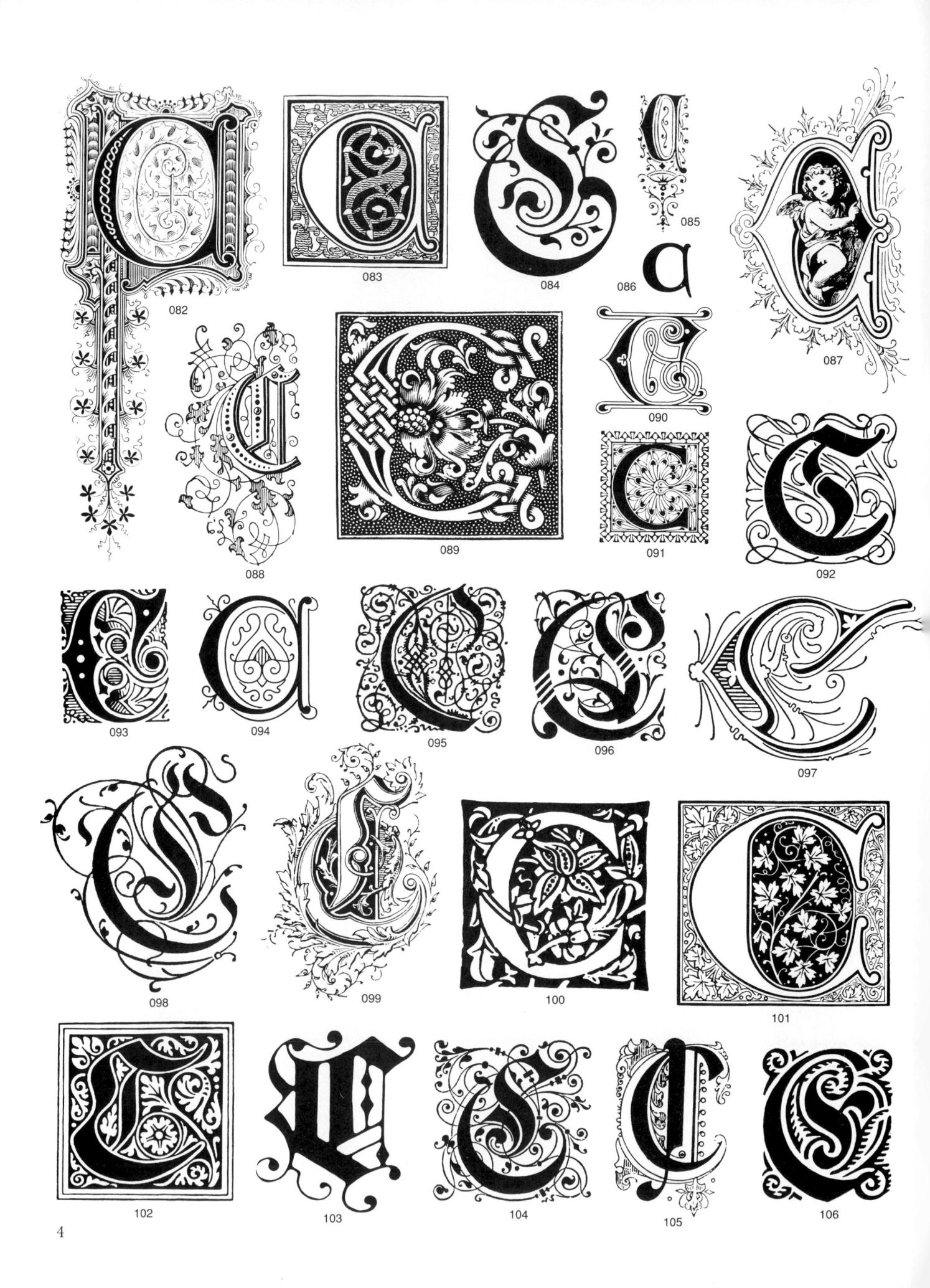

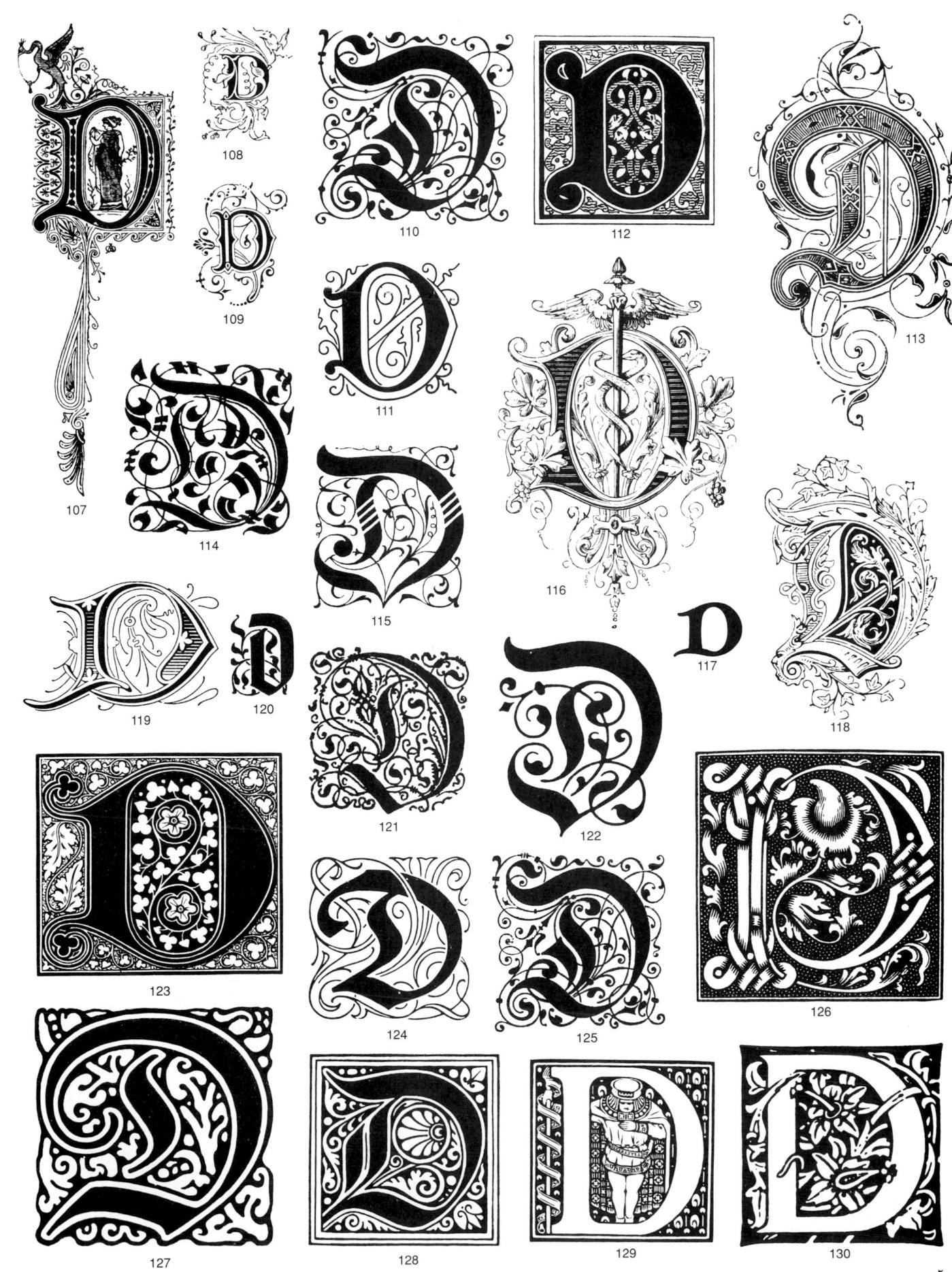

	*		

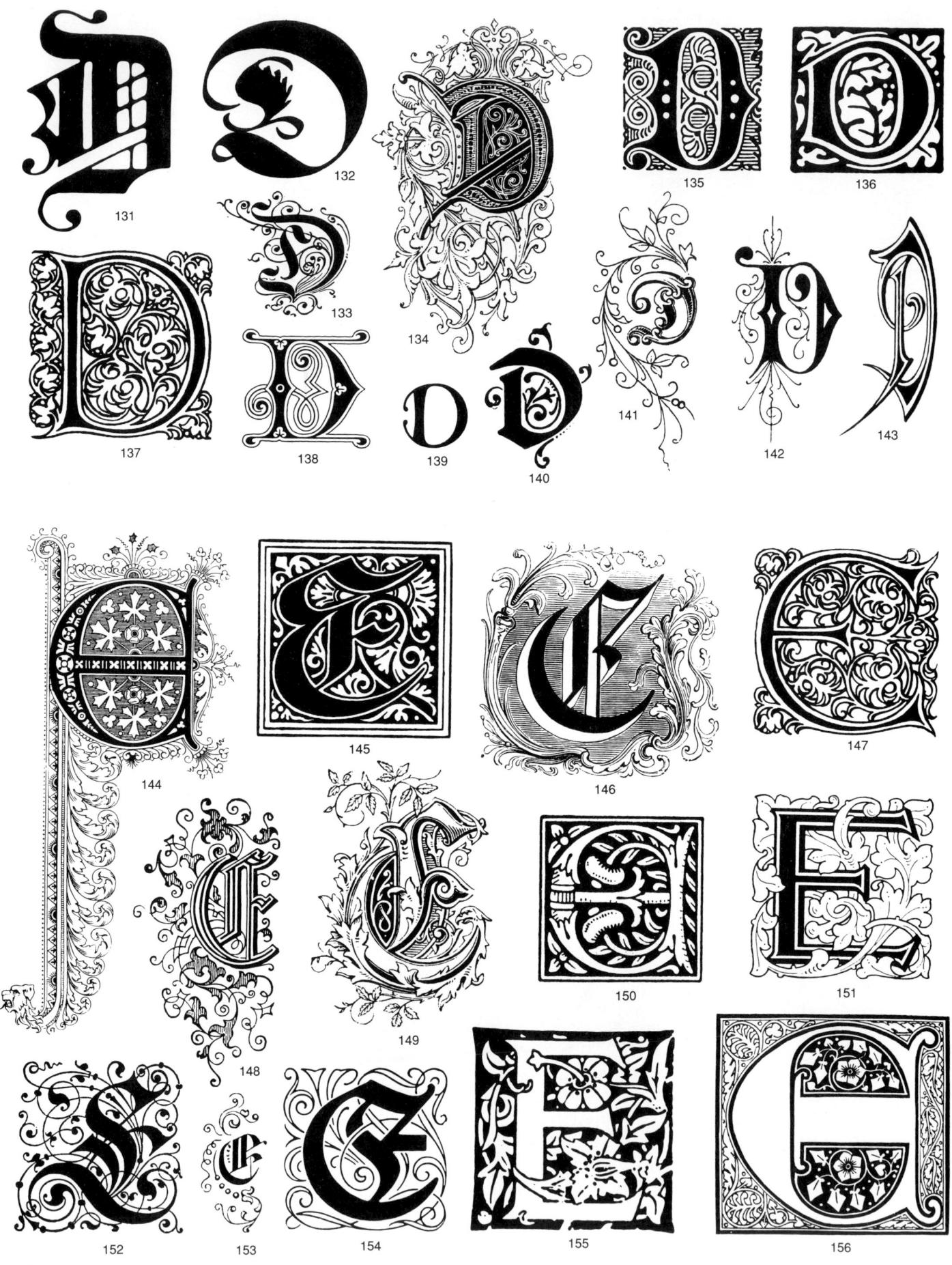

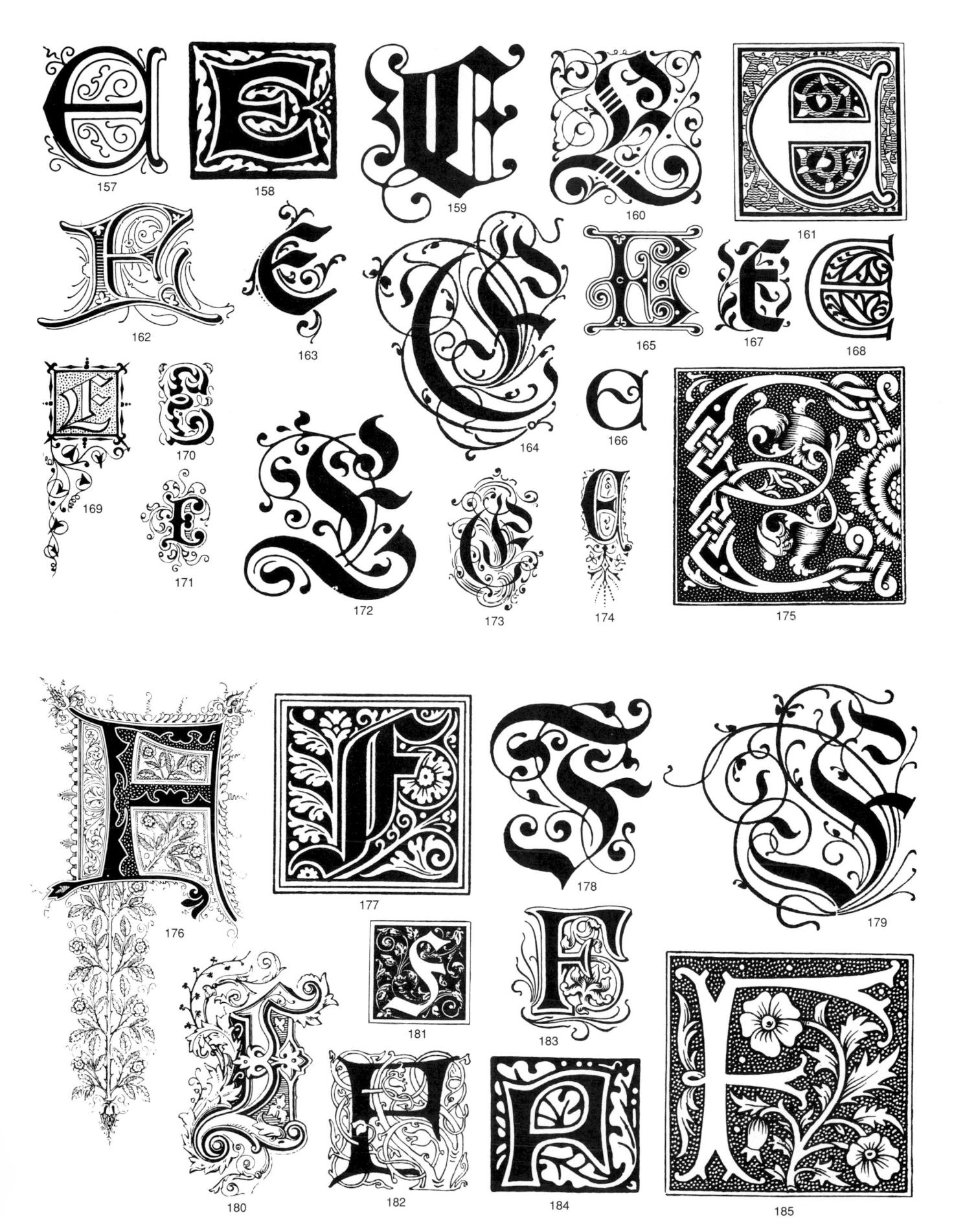

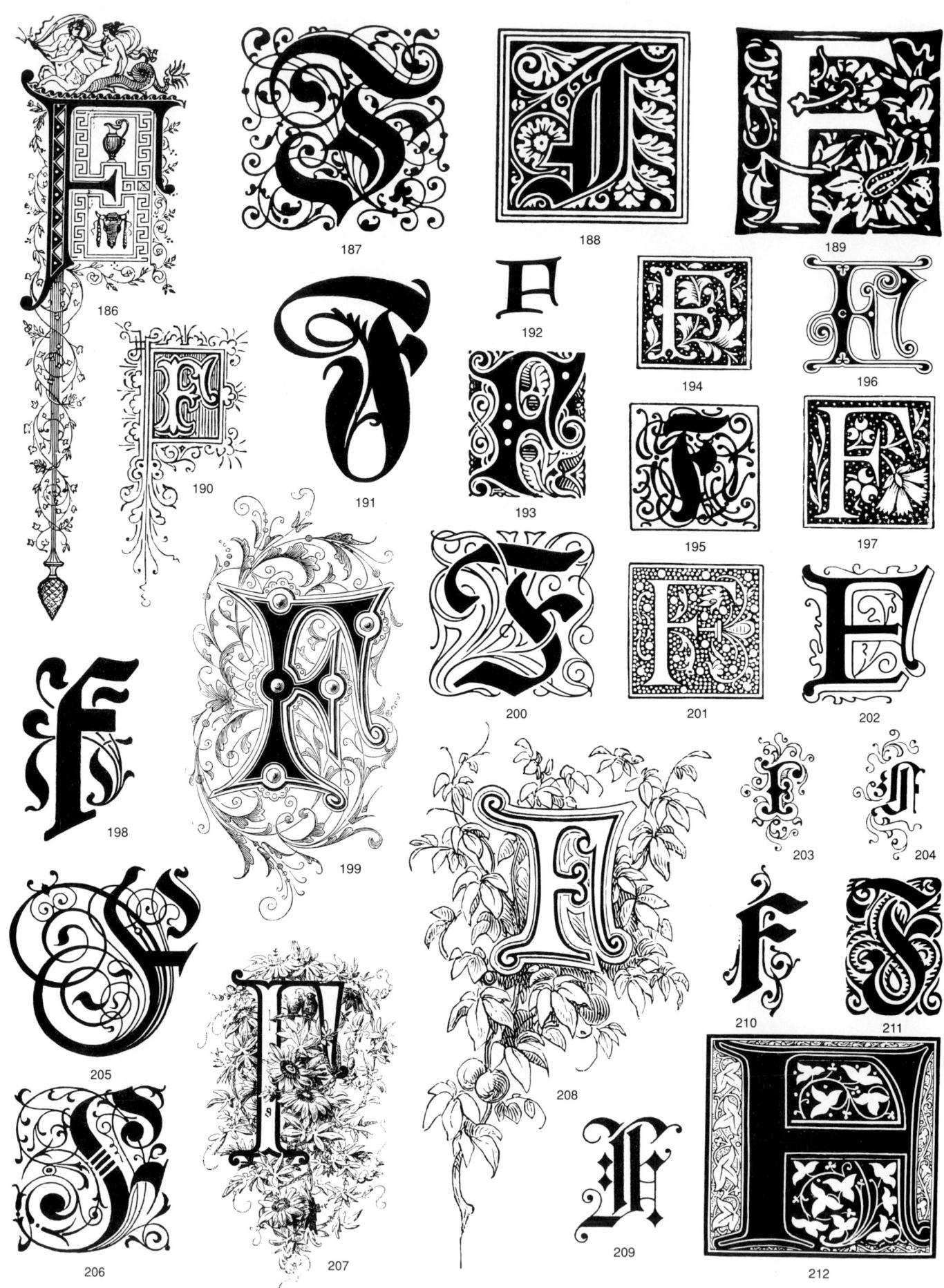

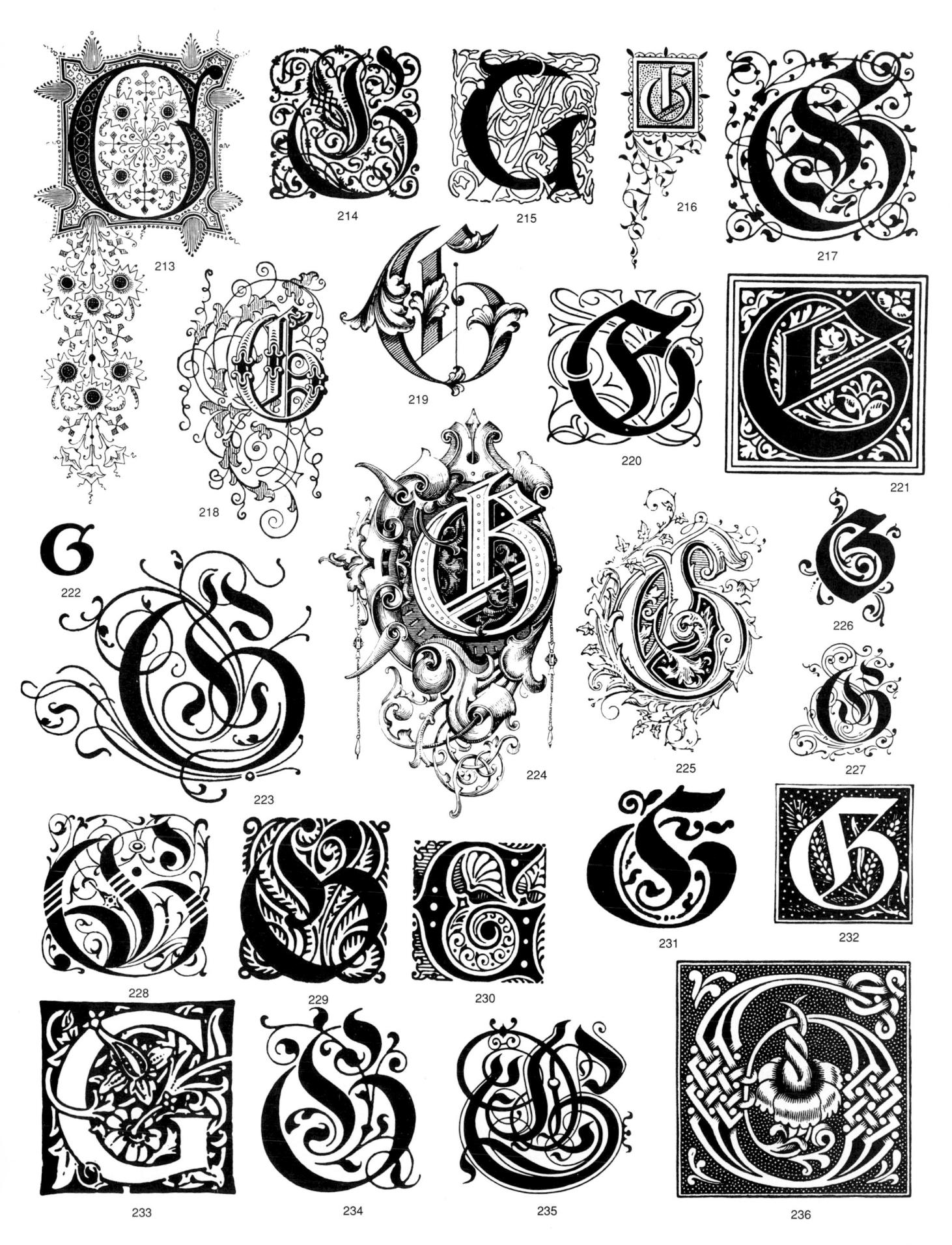

		4						
							Ng.	

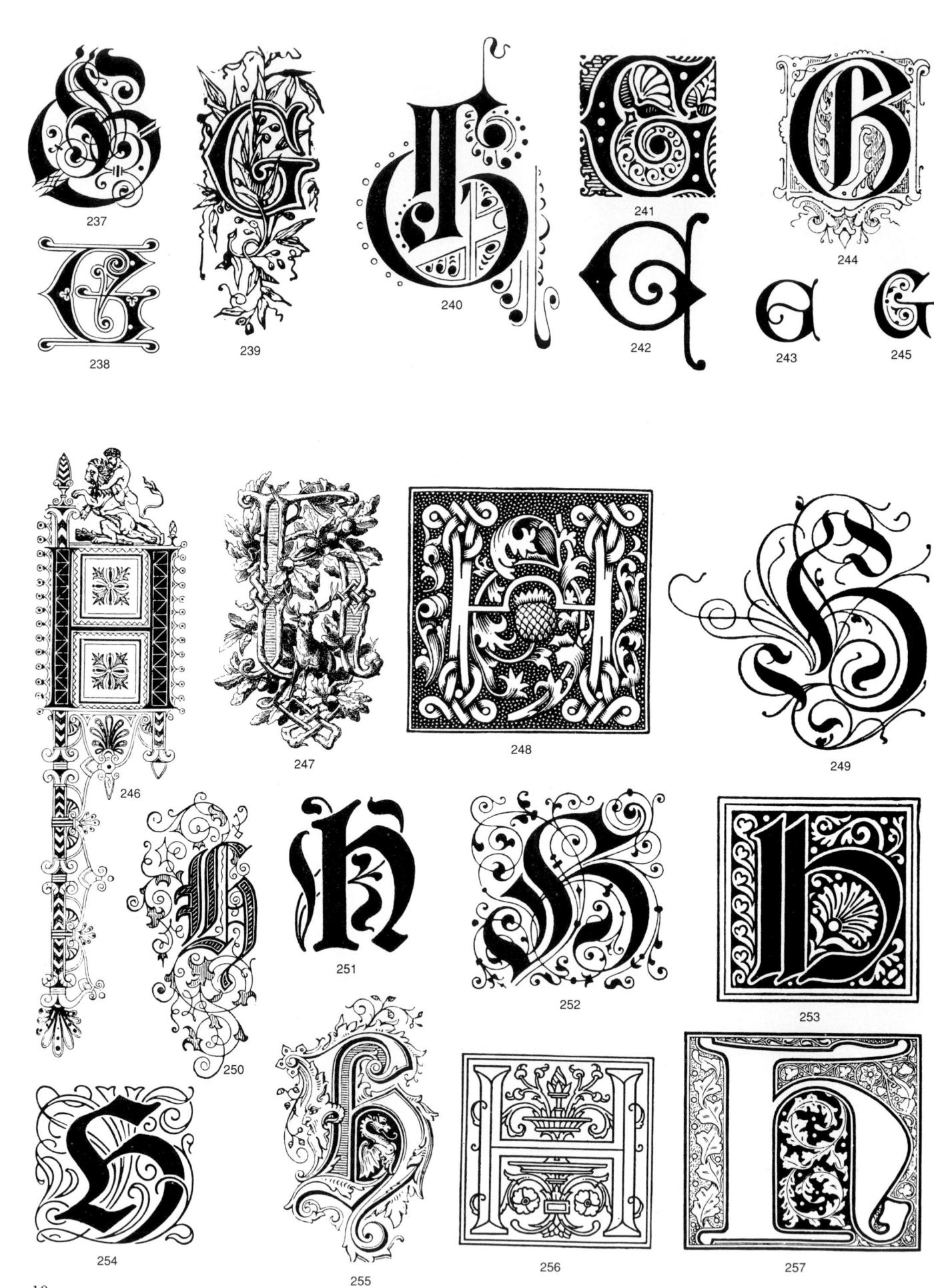

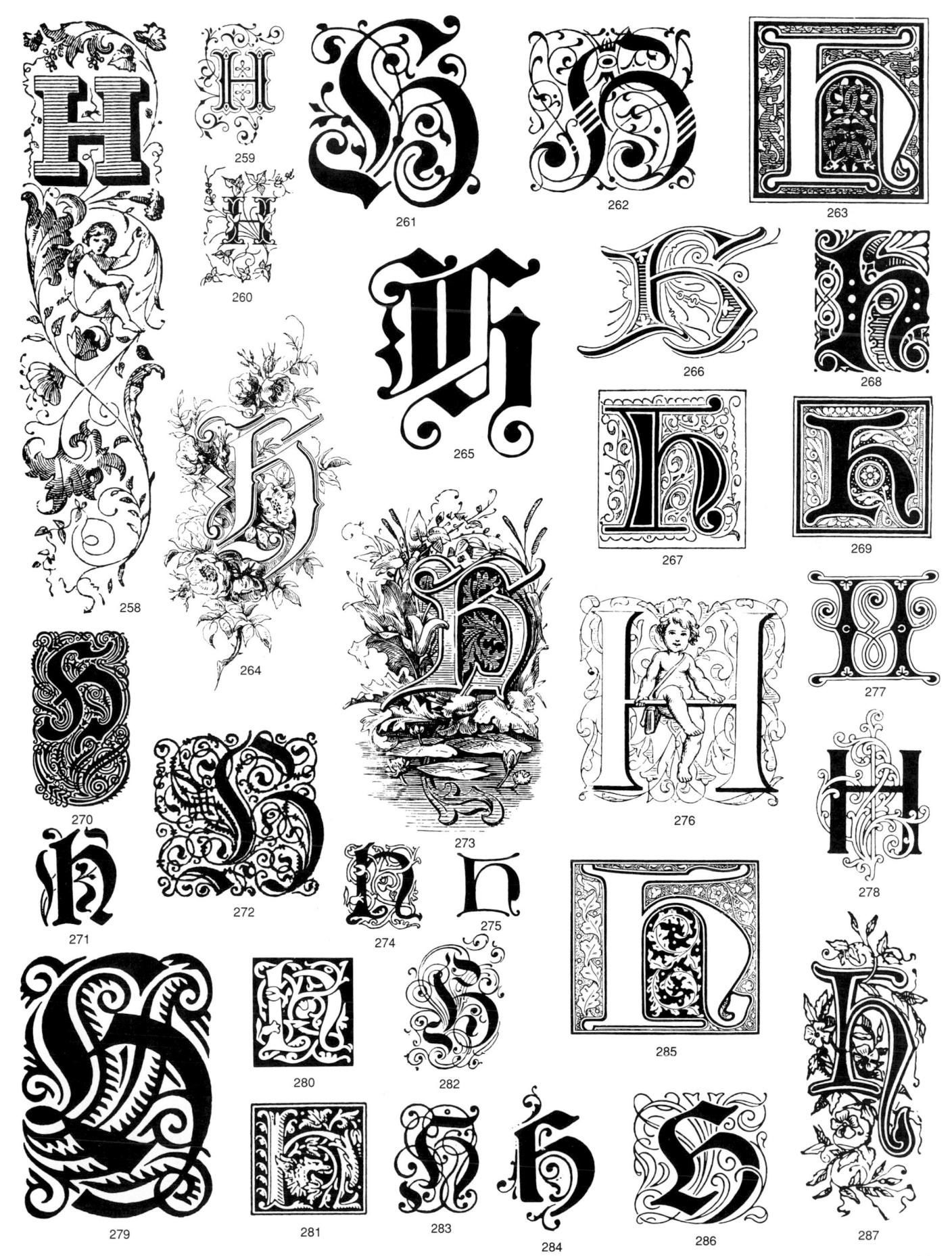

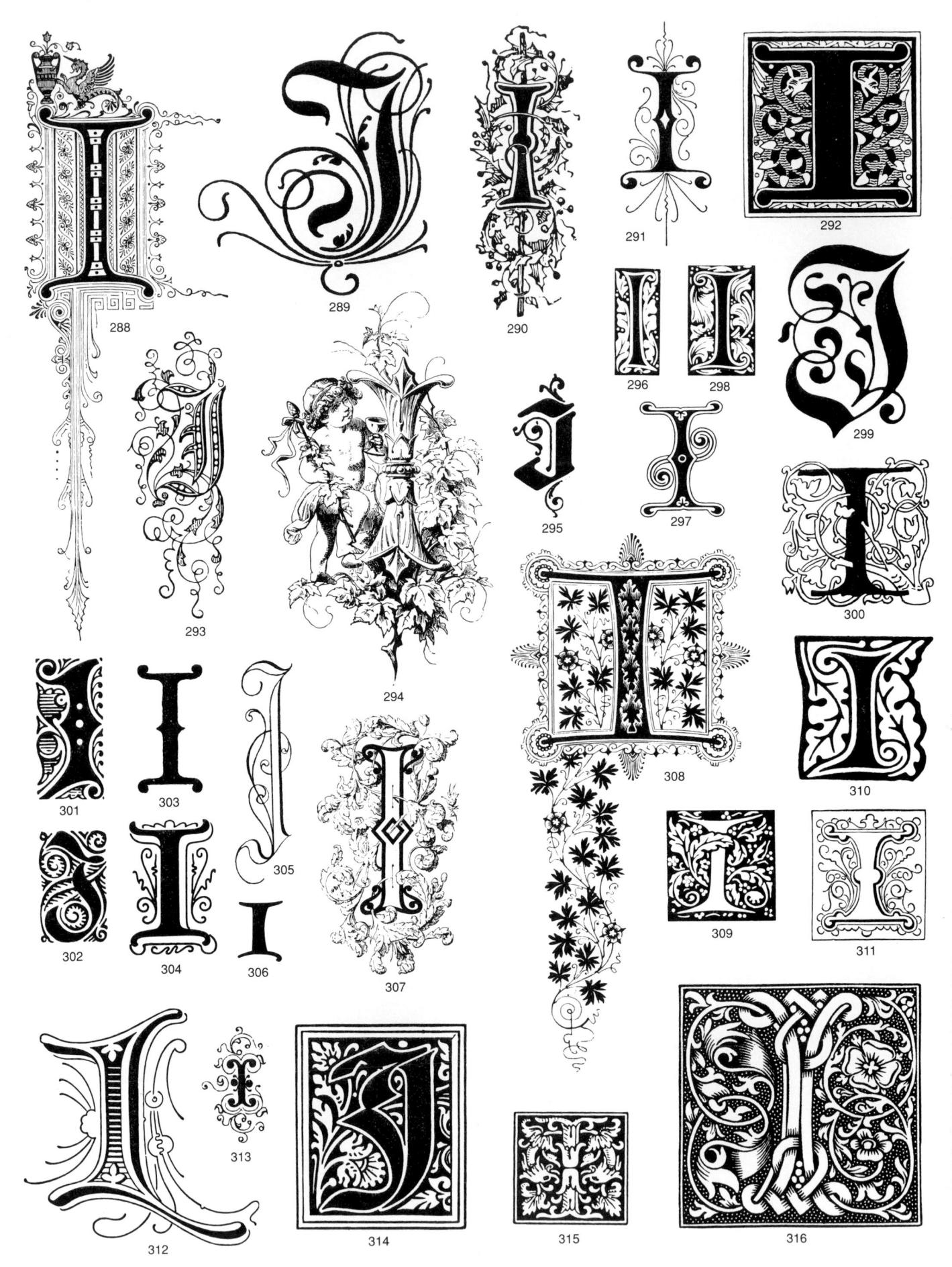

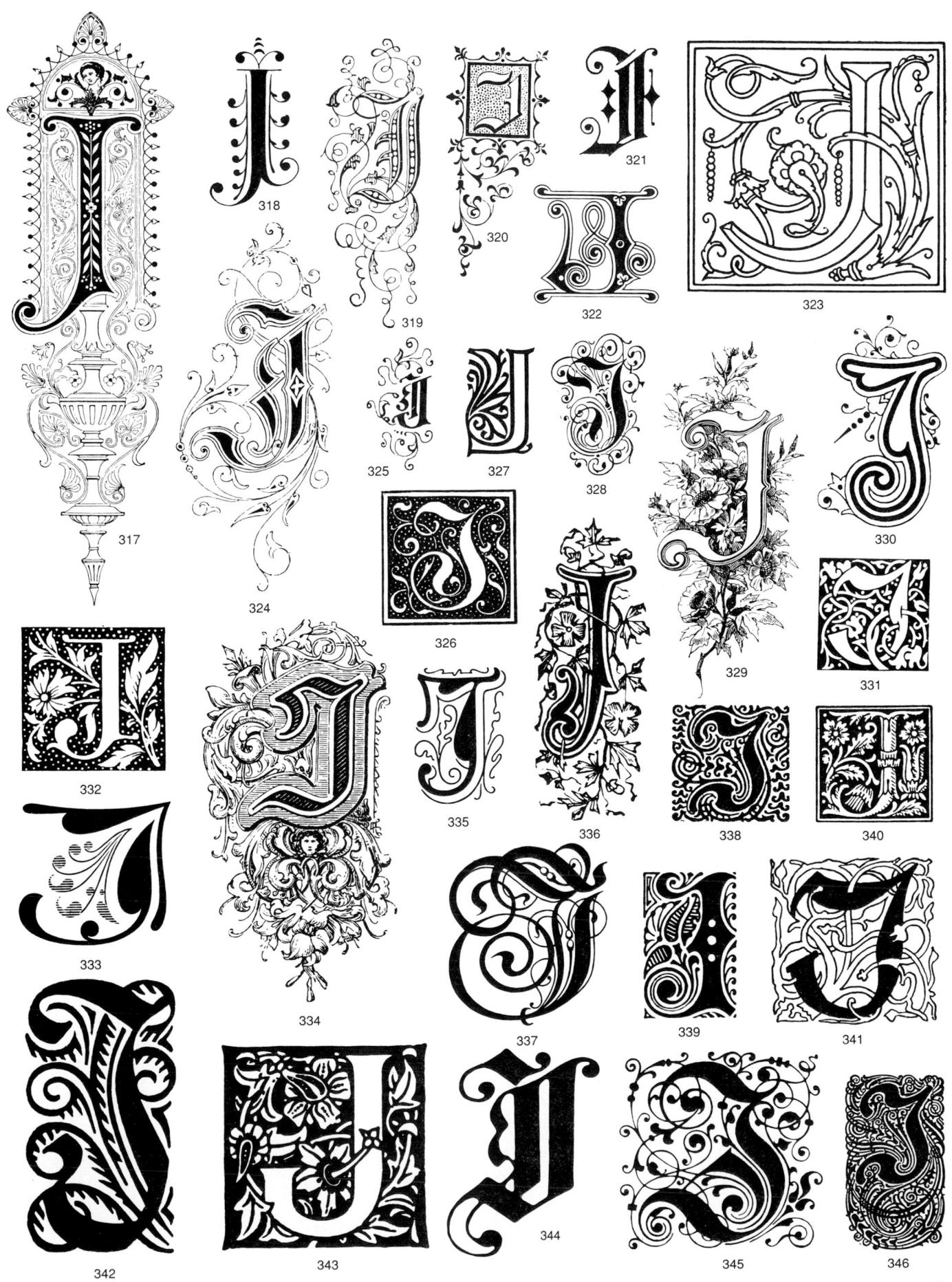

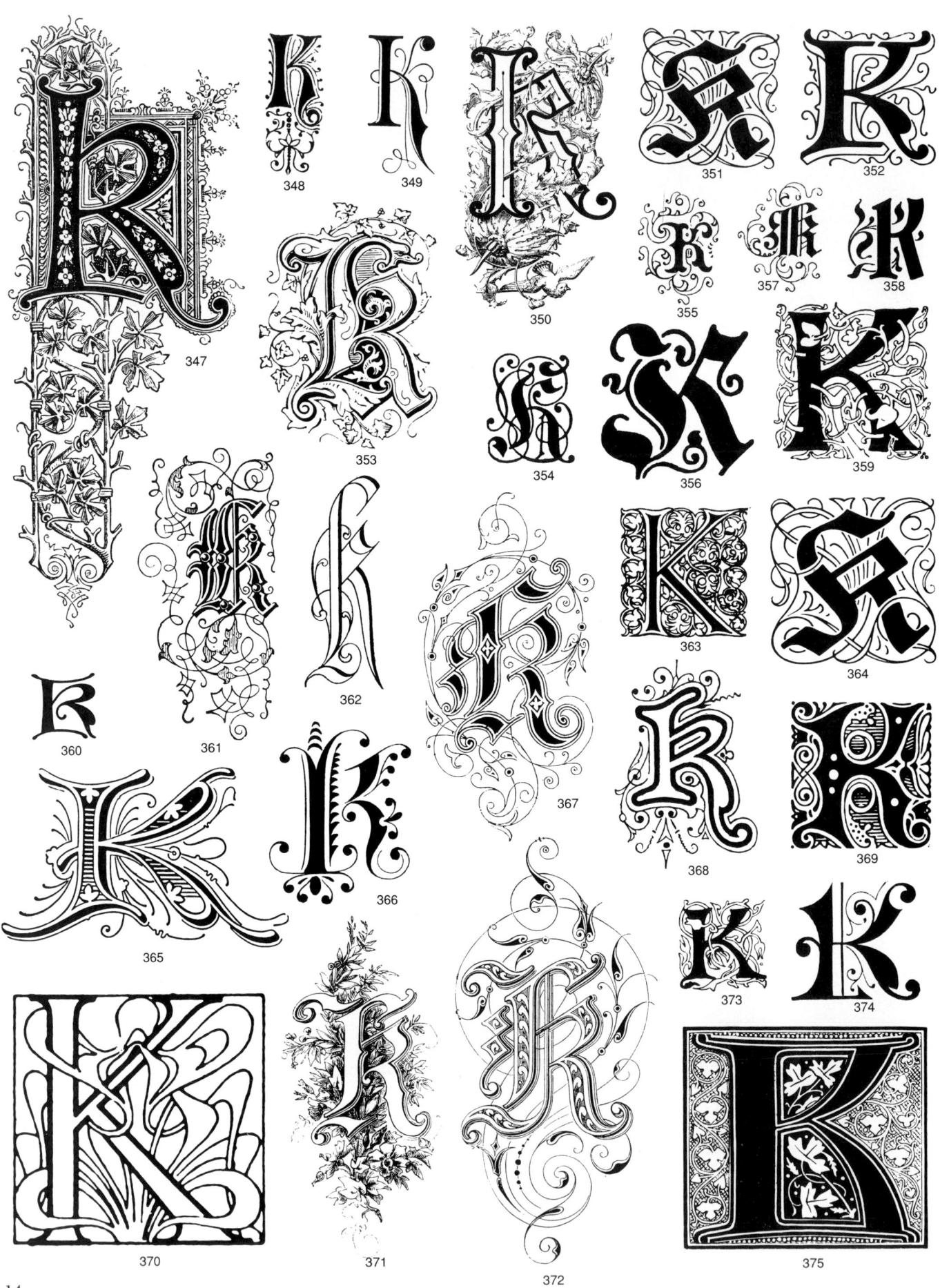

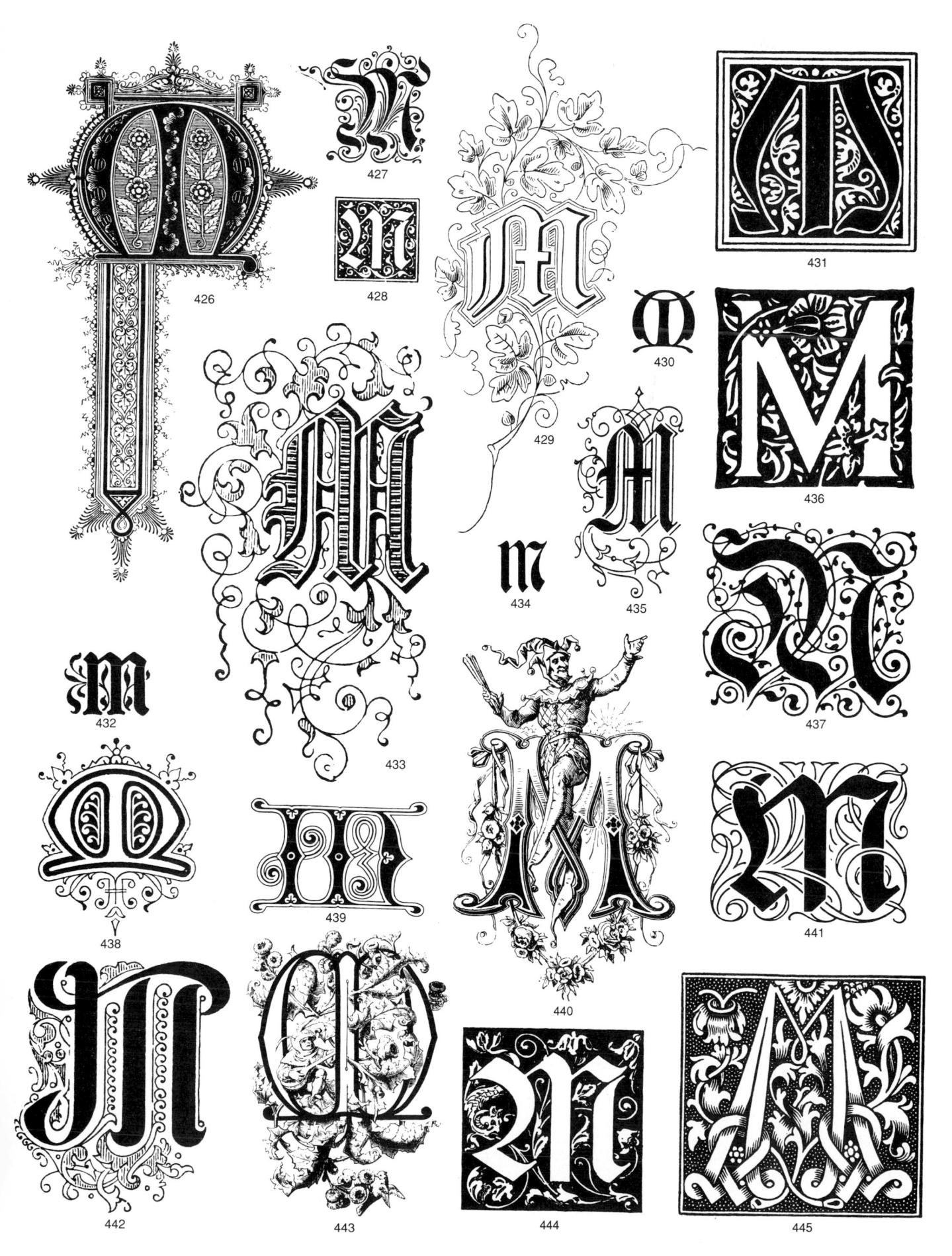

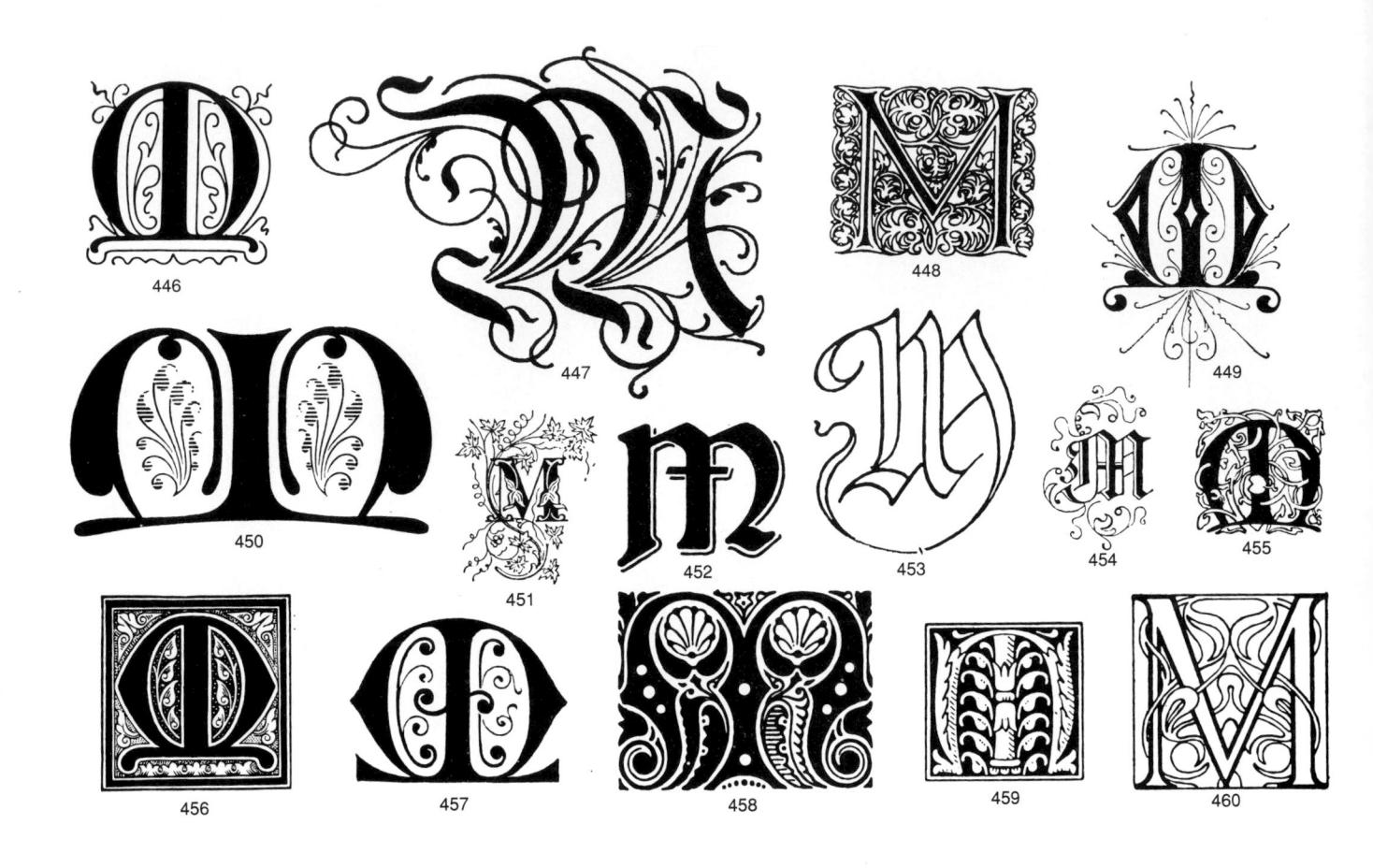

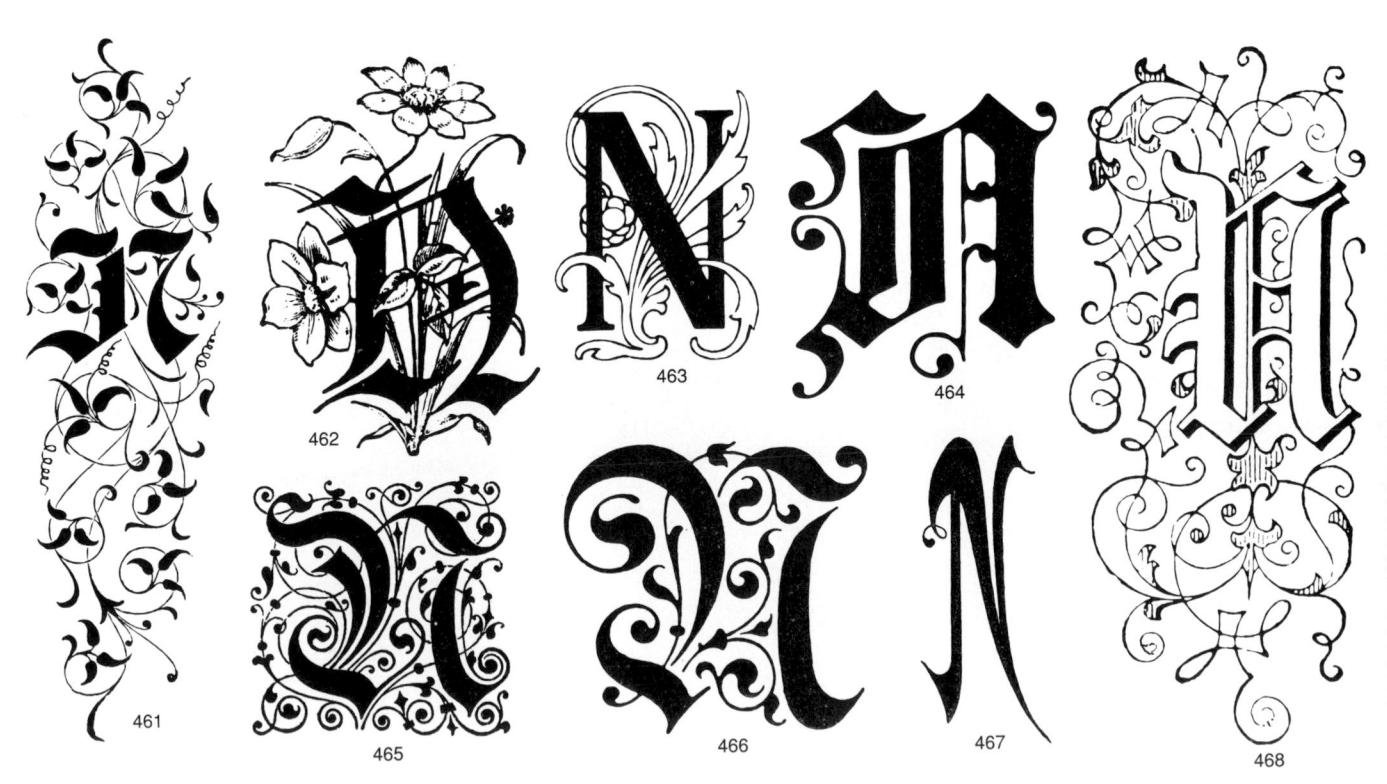
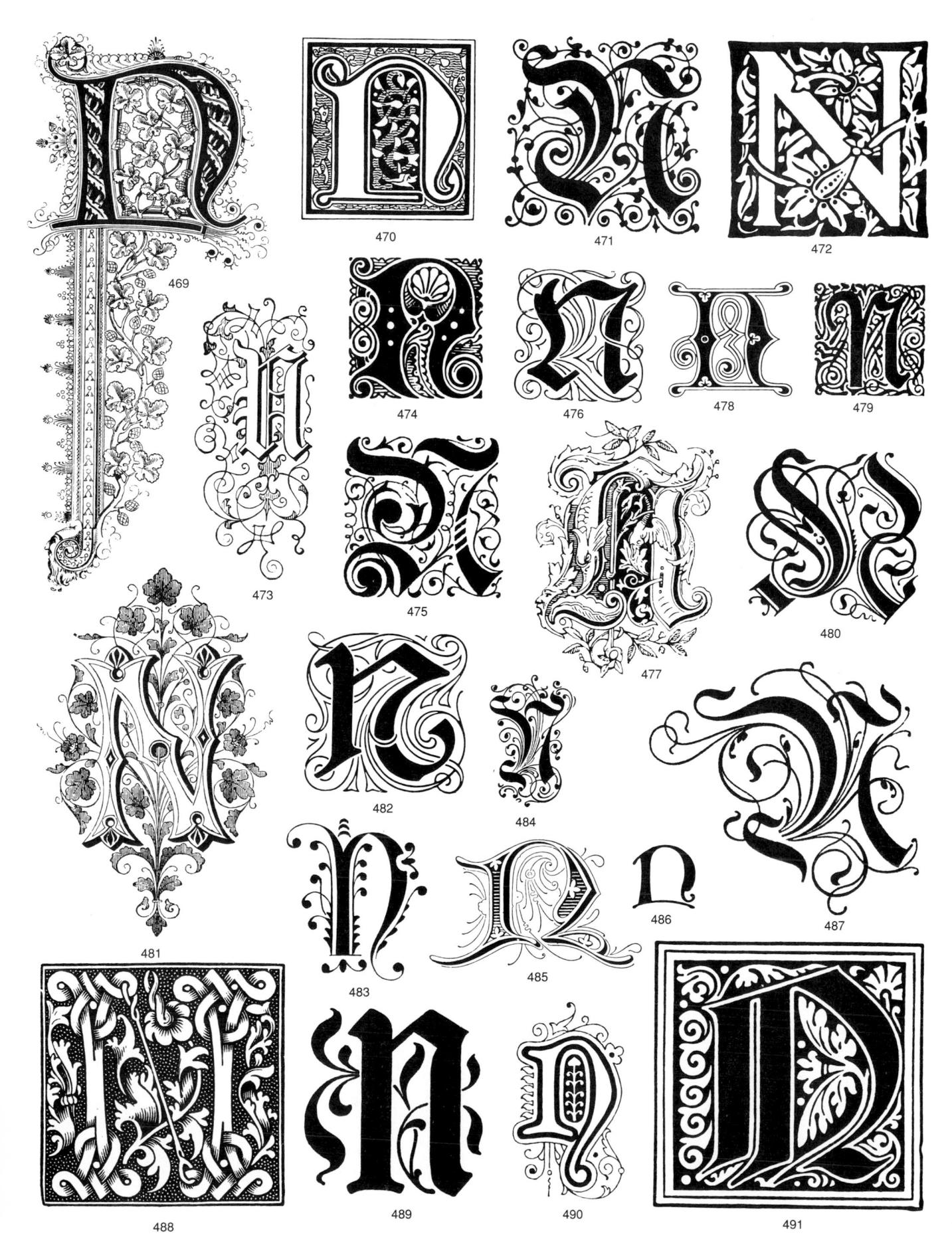

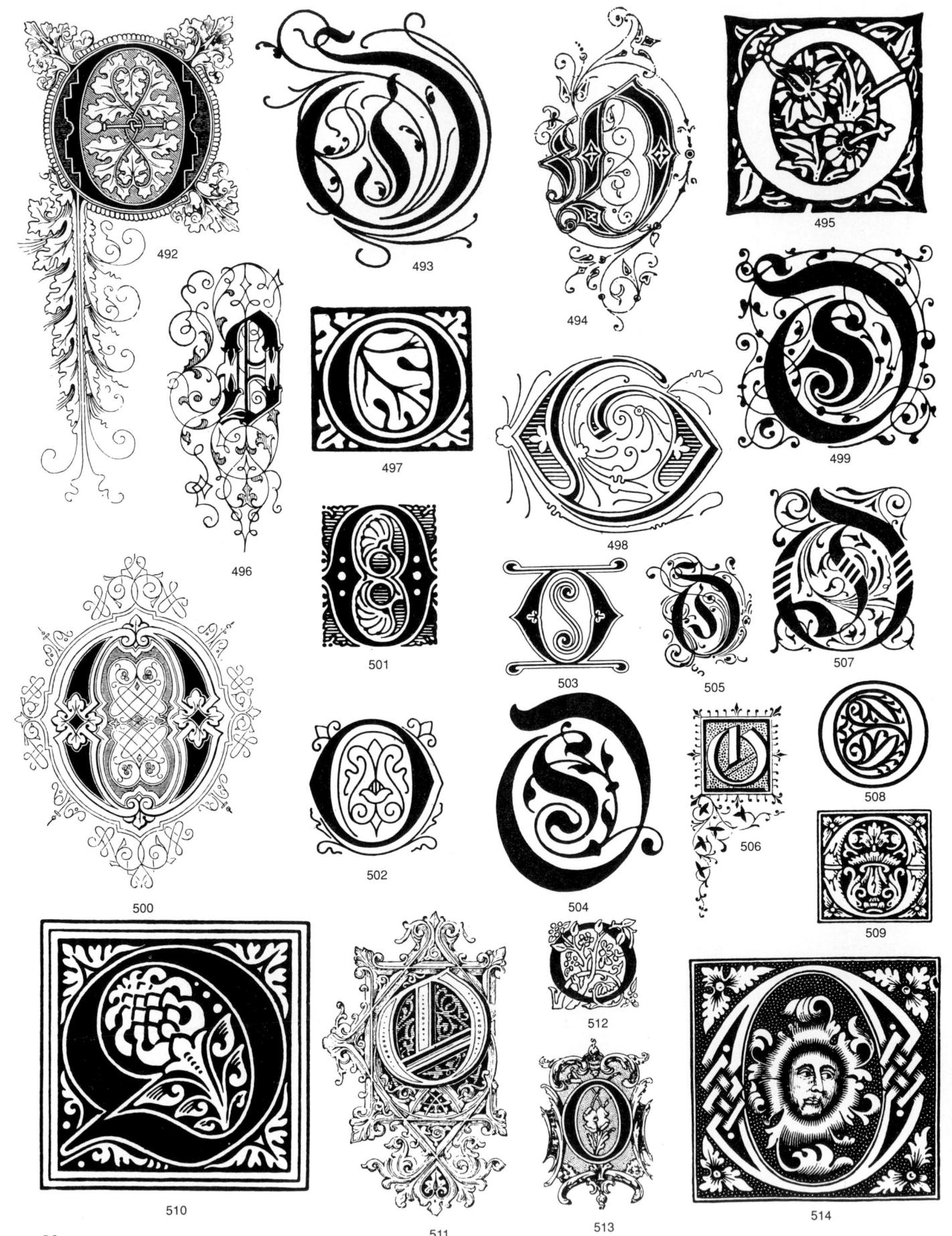

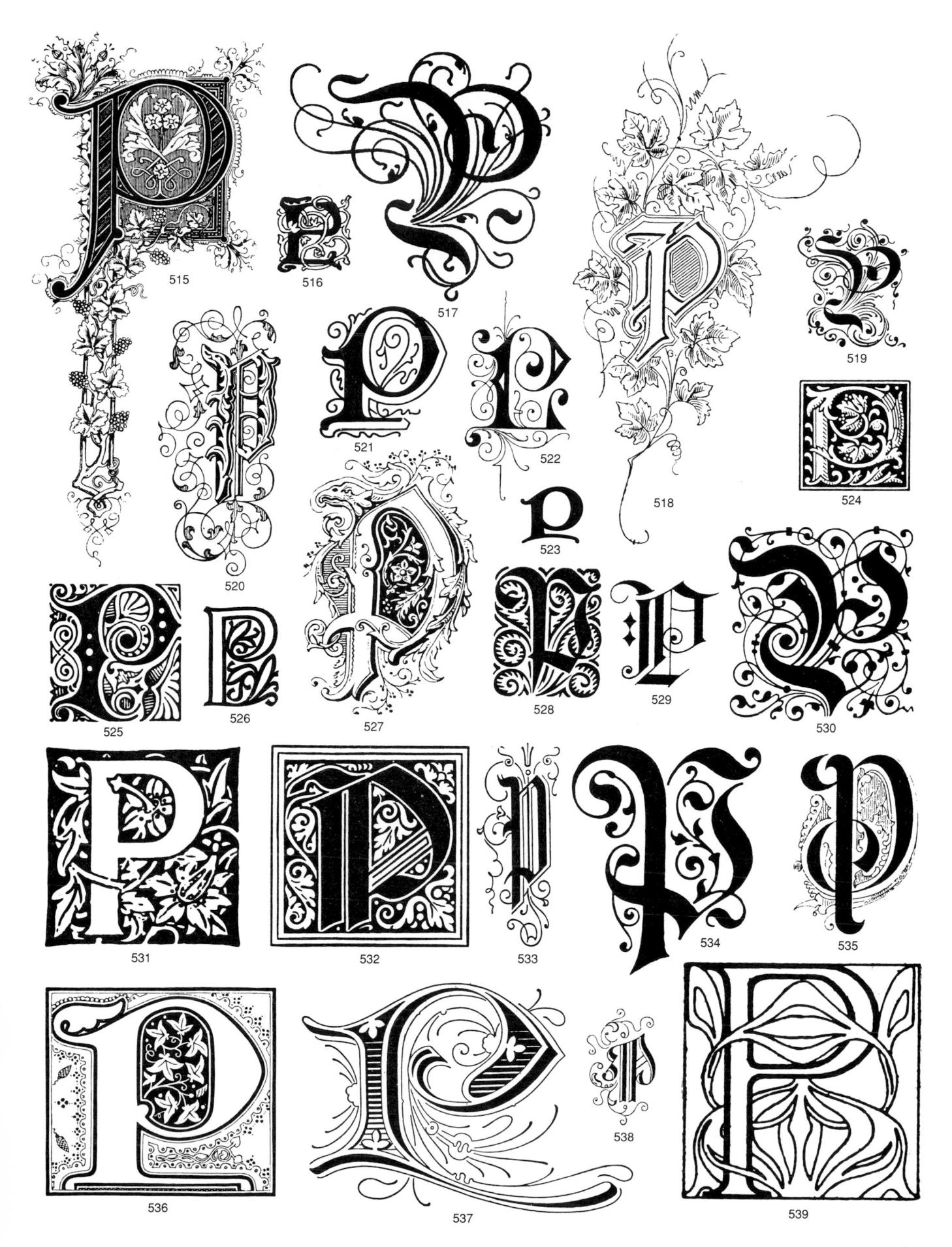

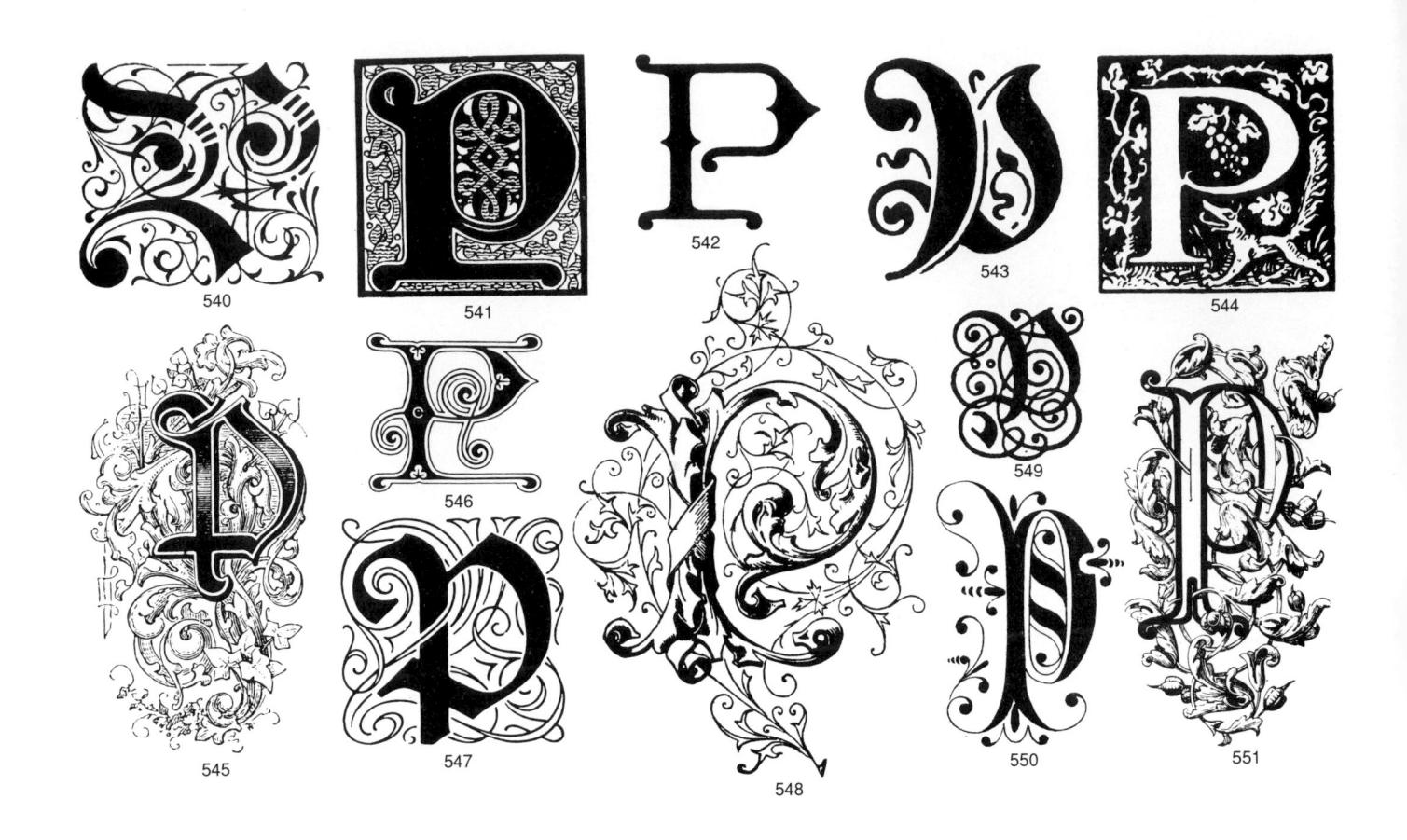

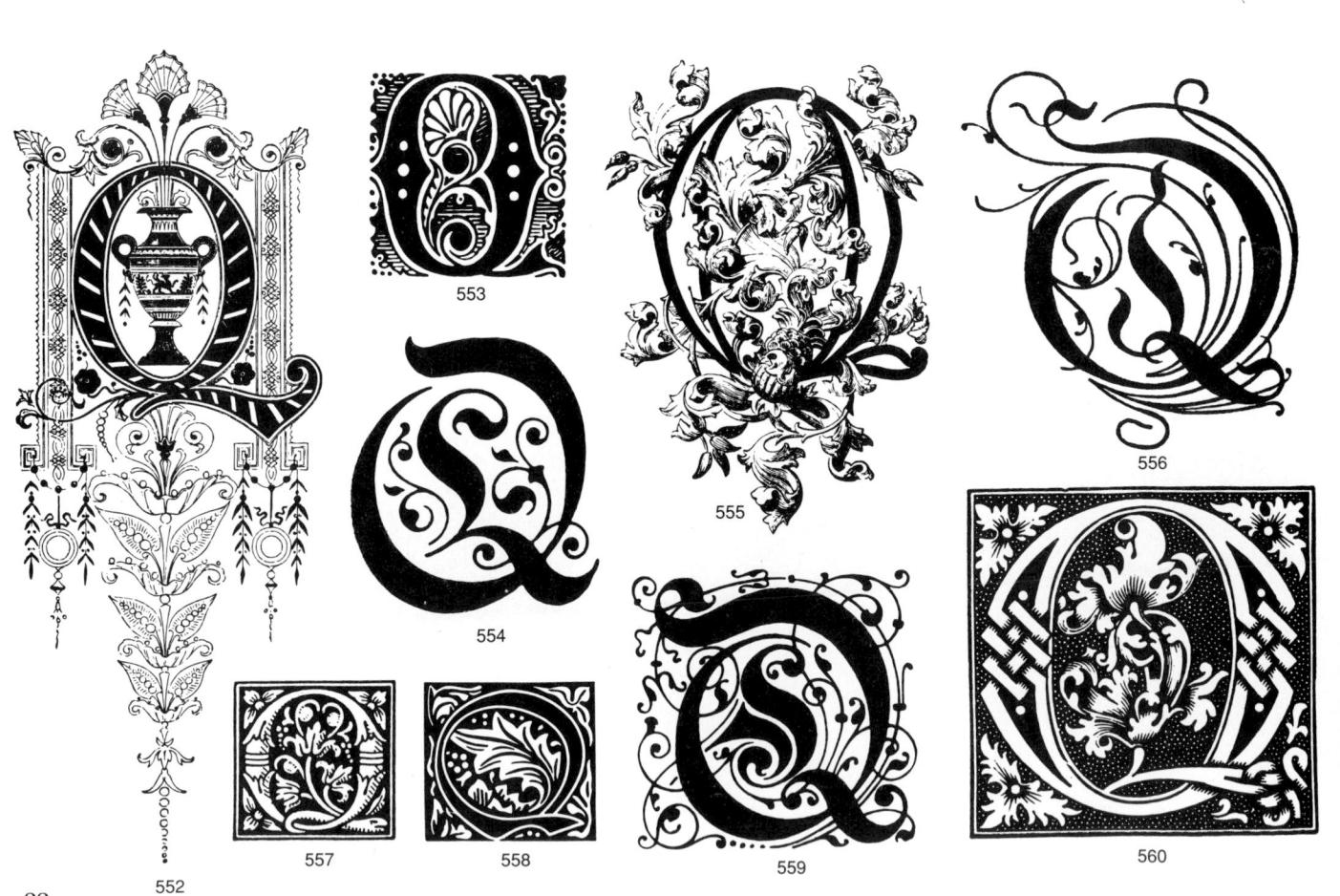

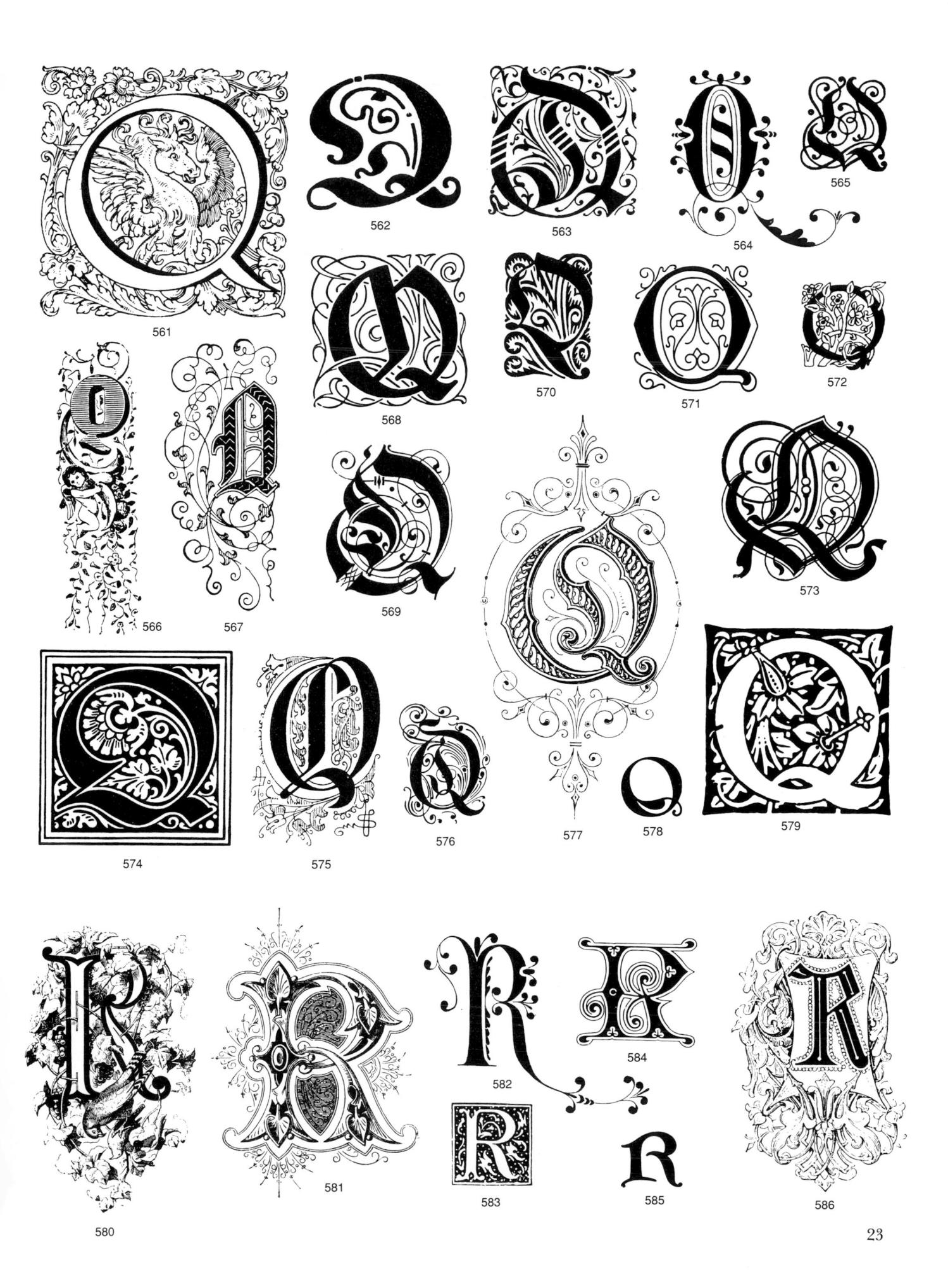

*		

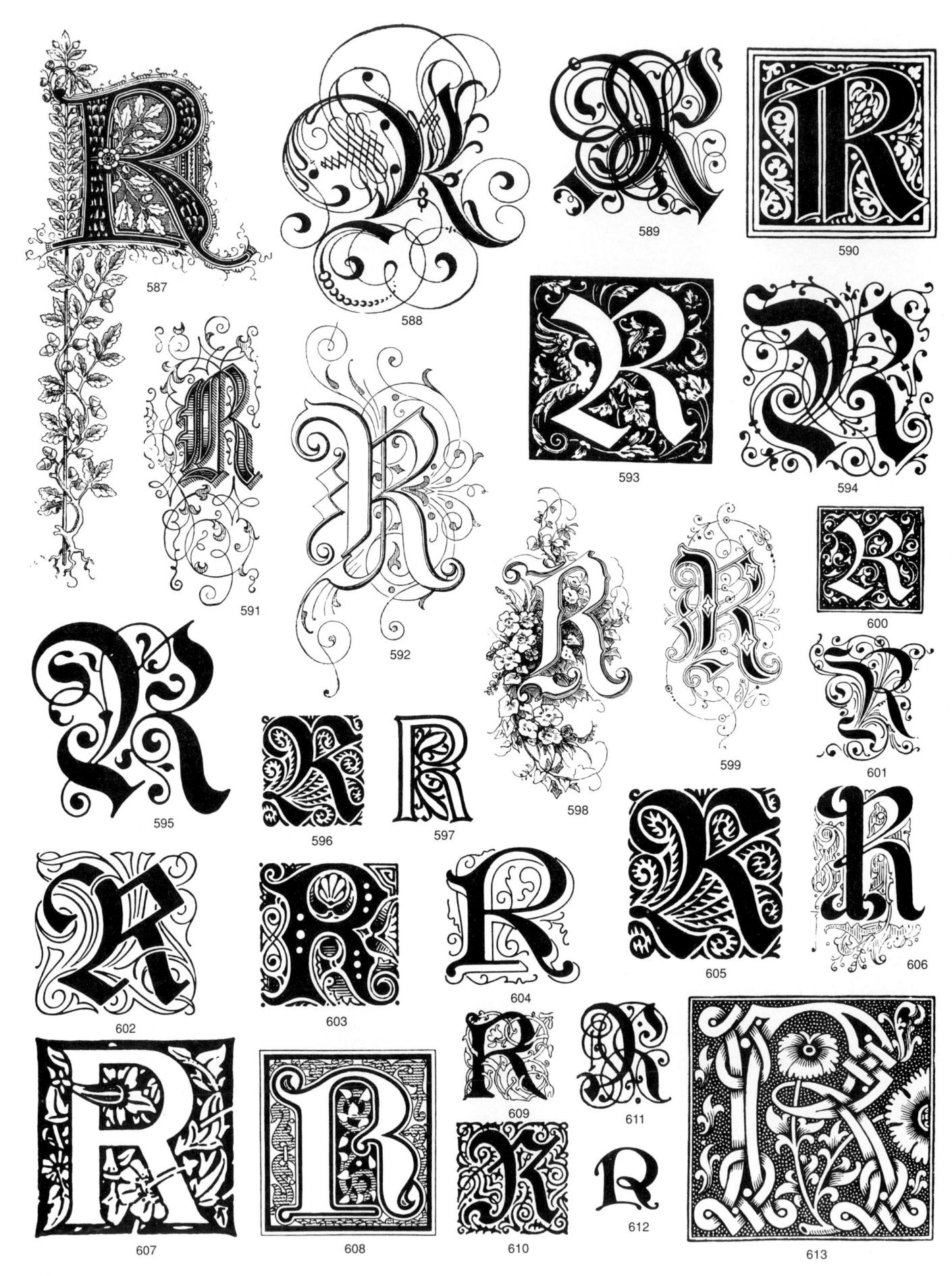

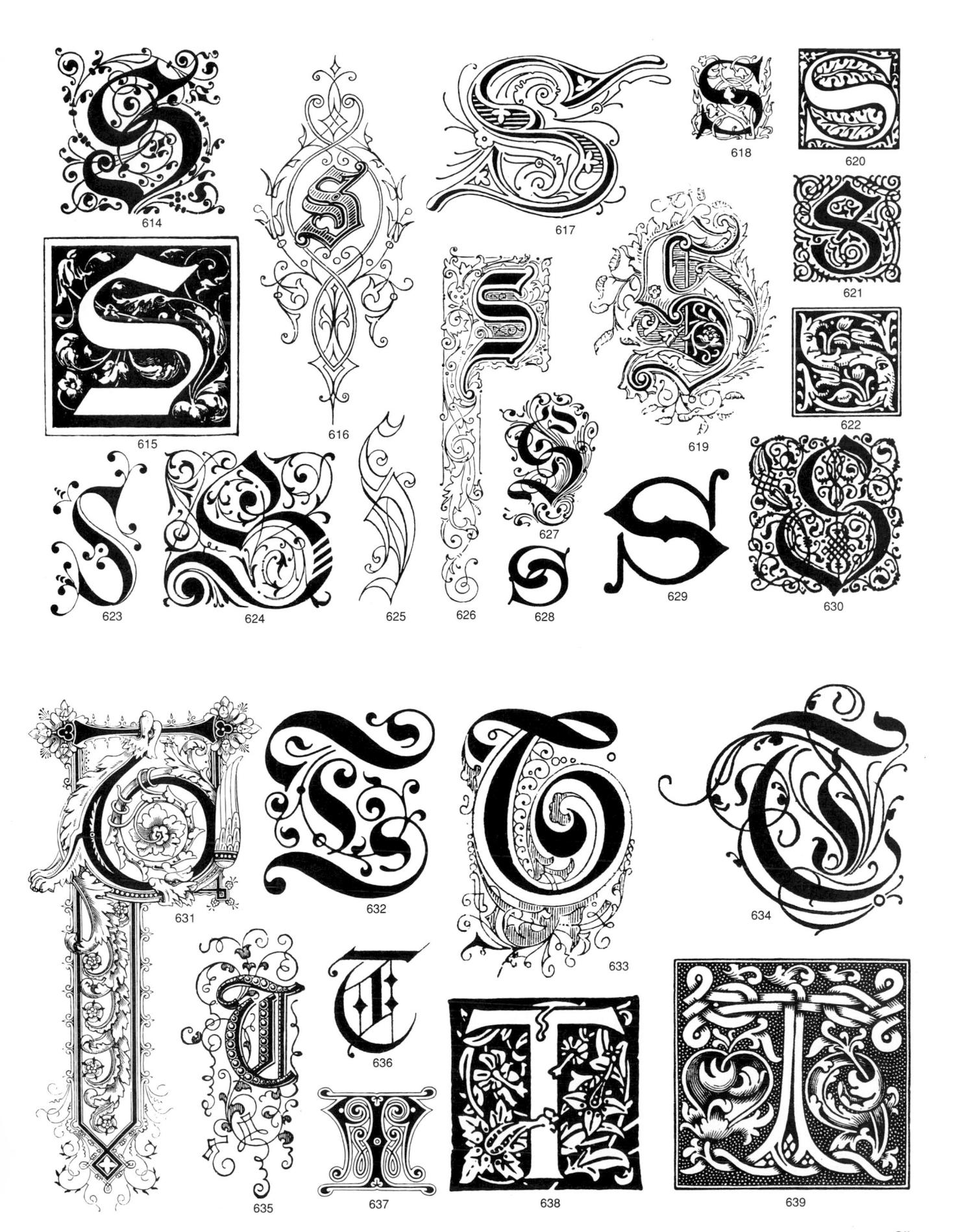

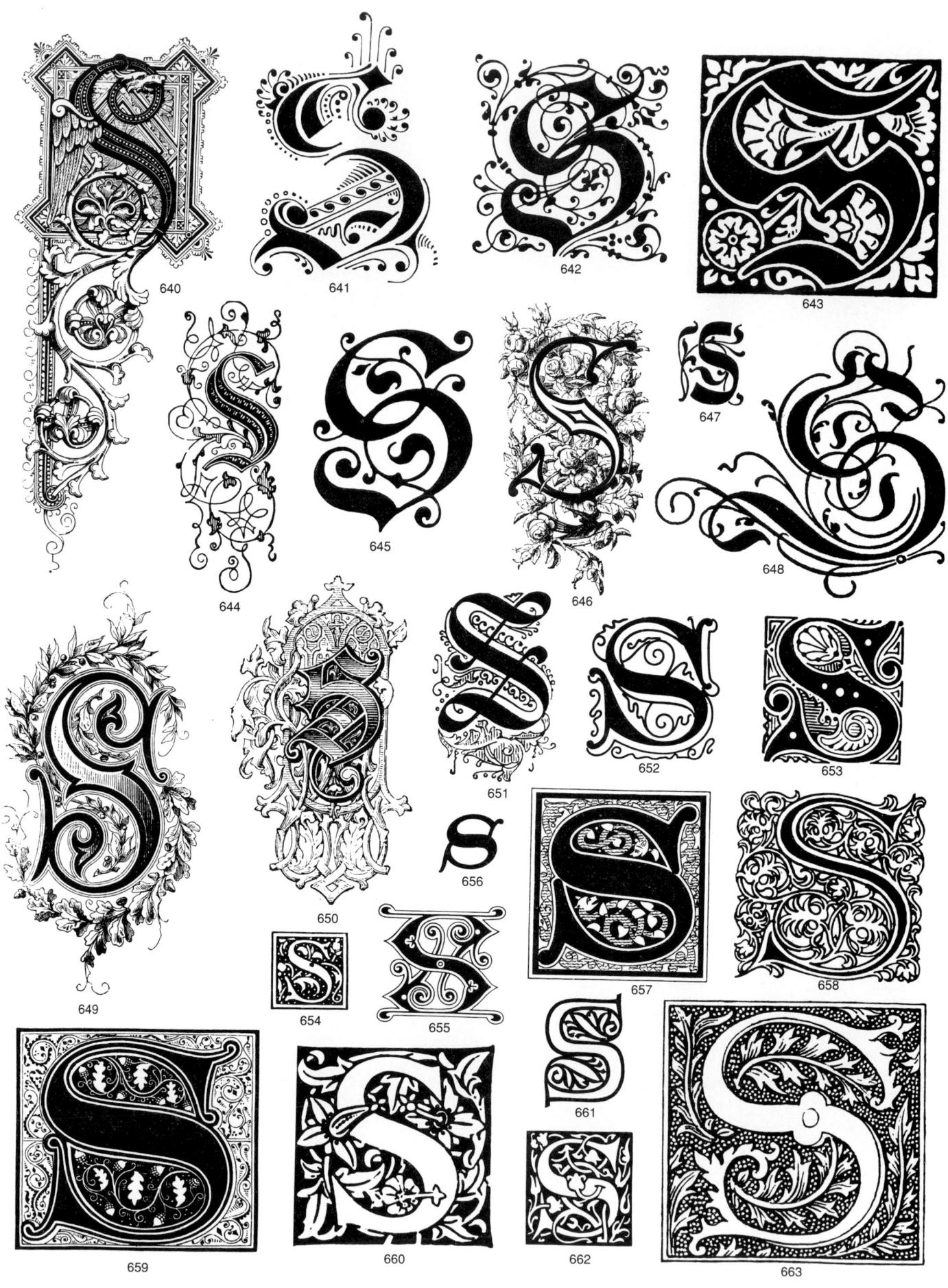

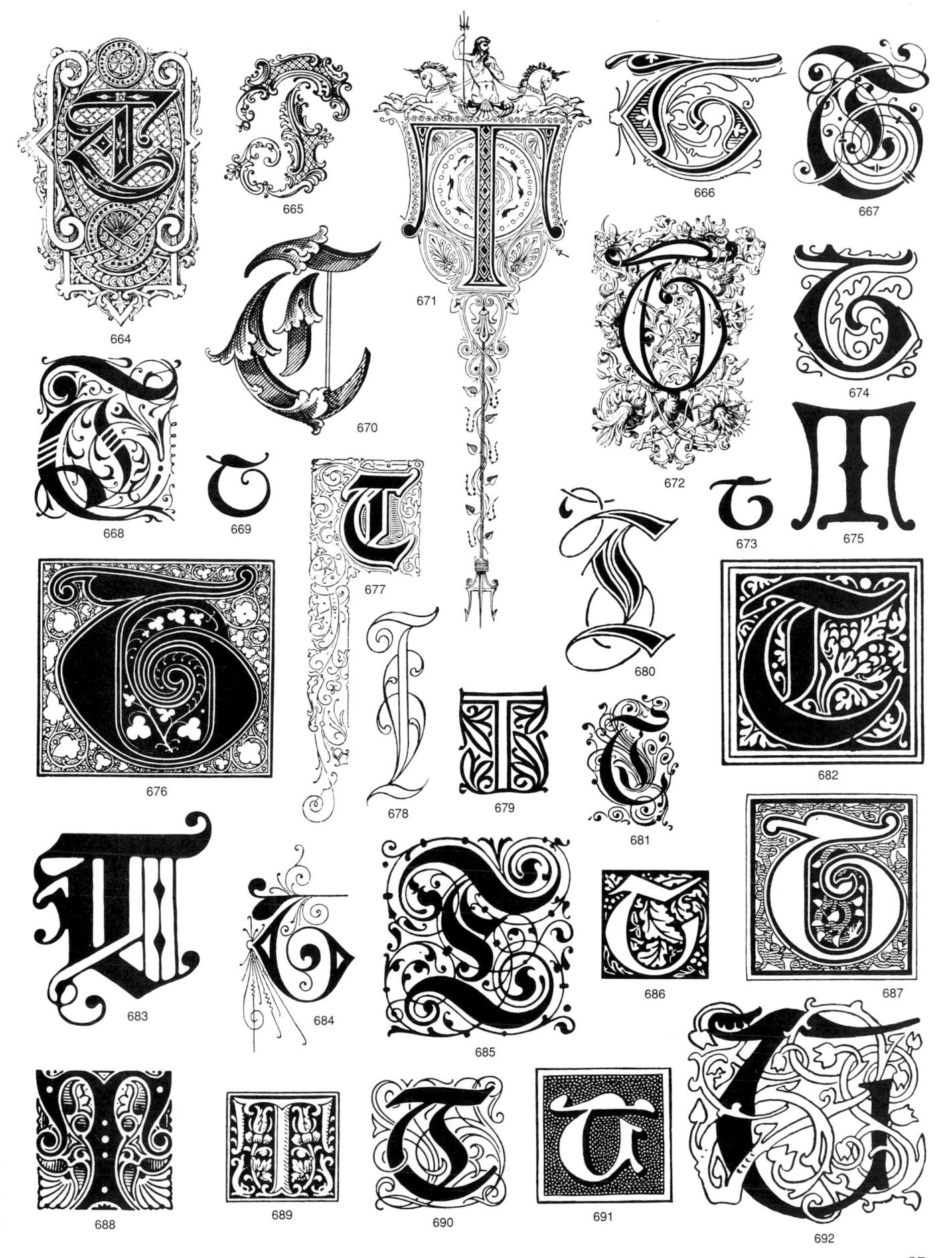

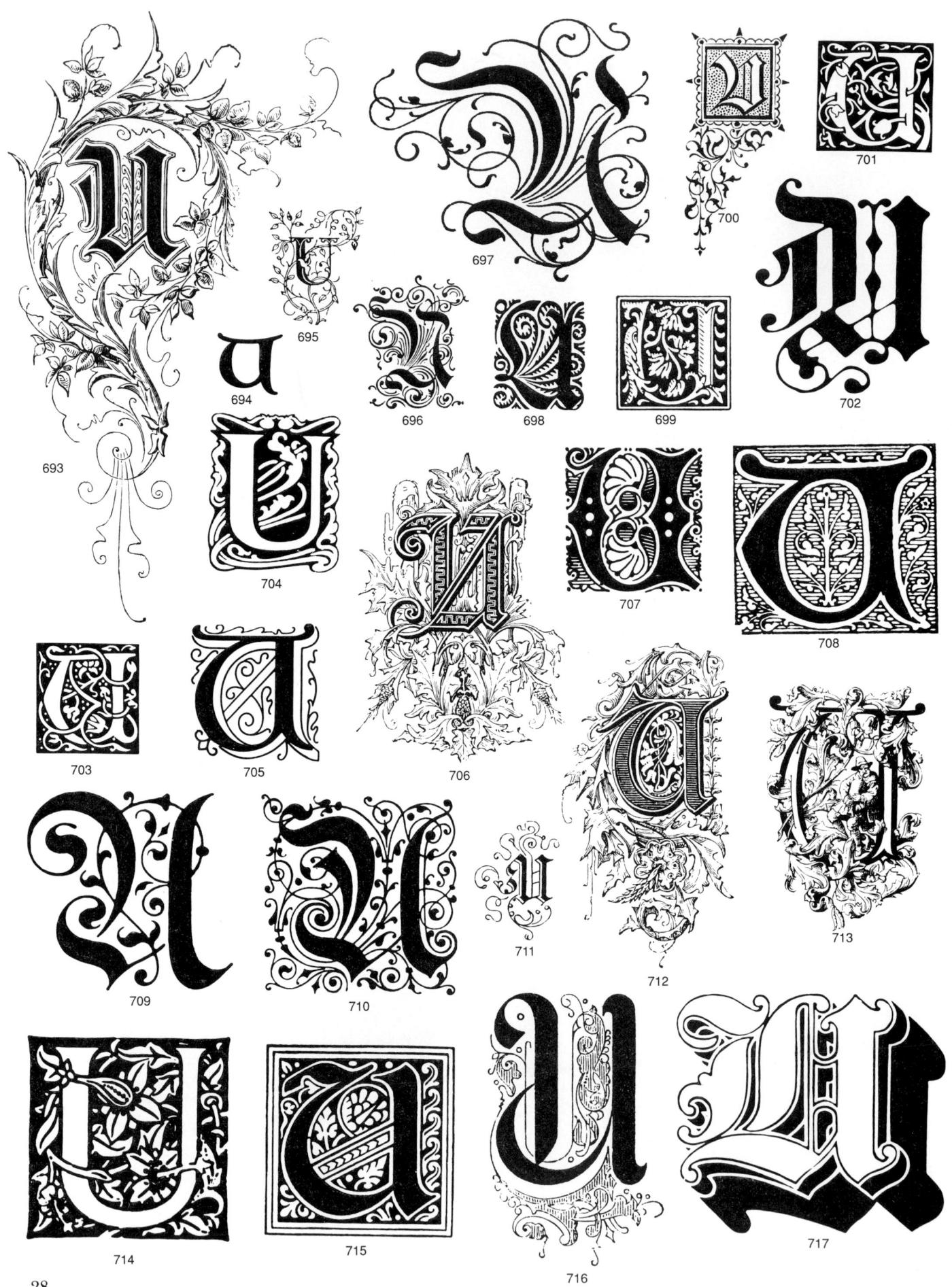

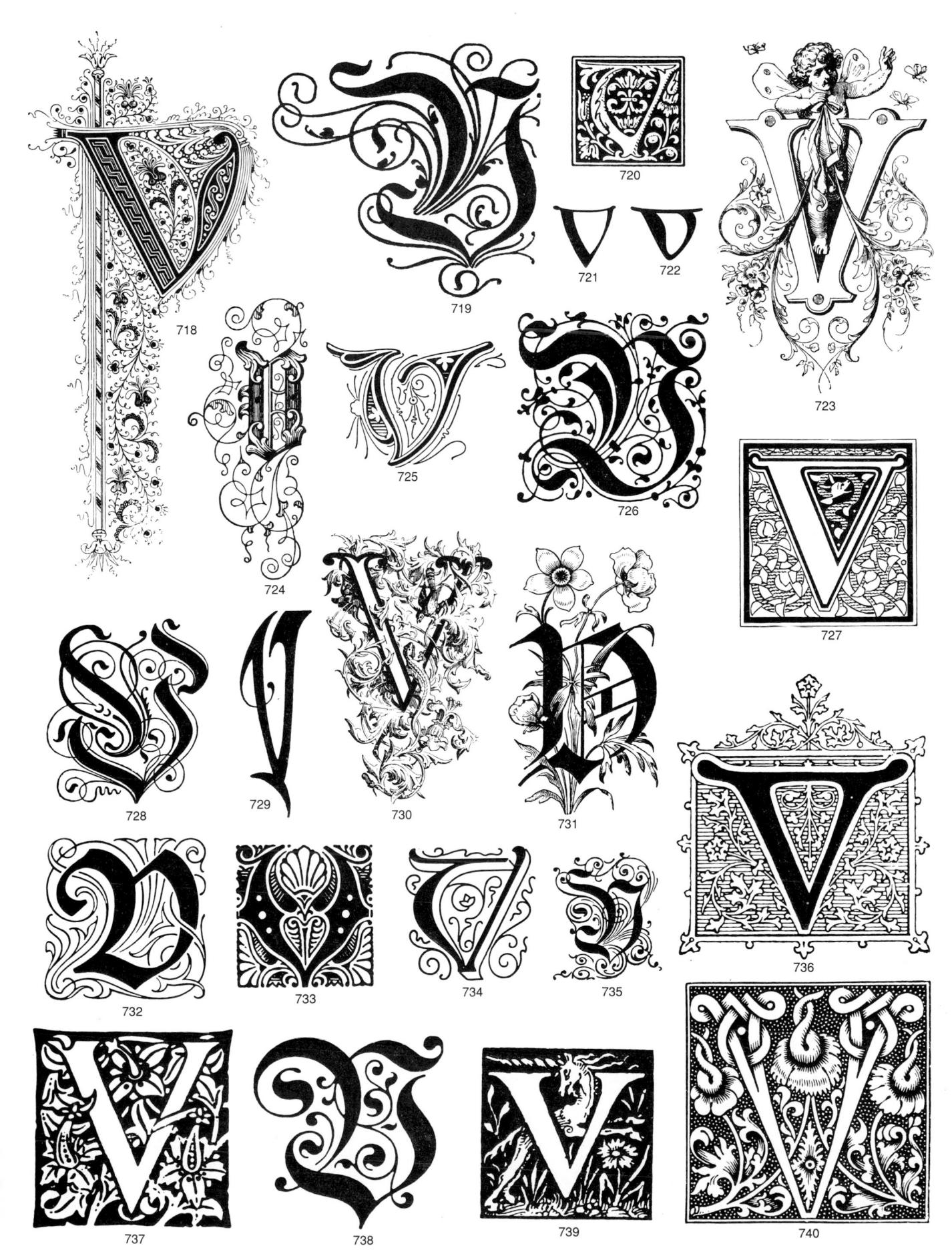

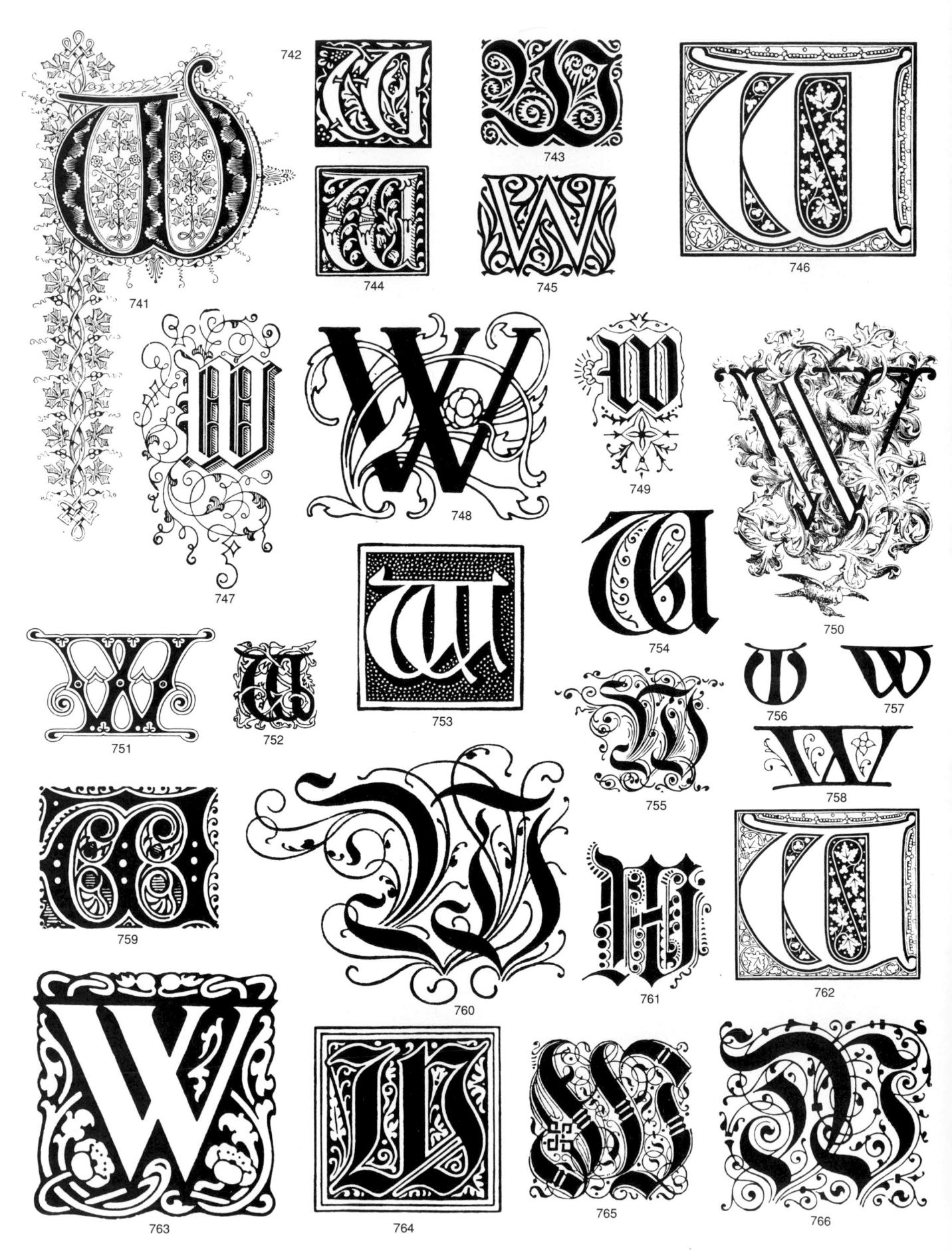

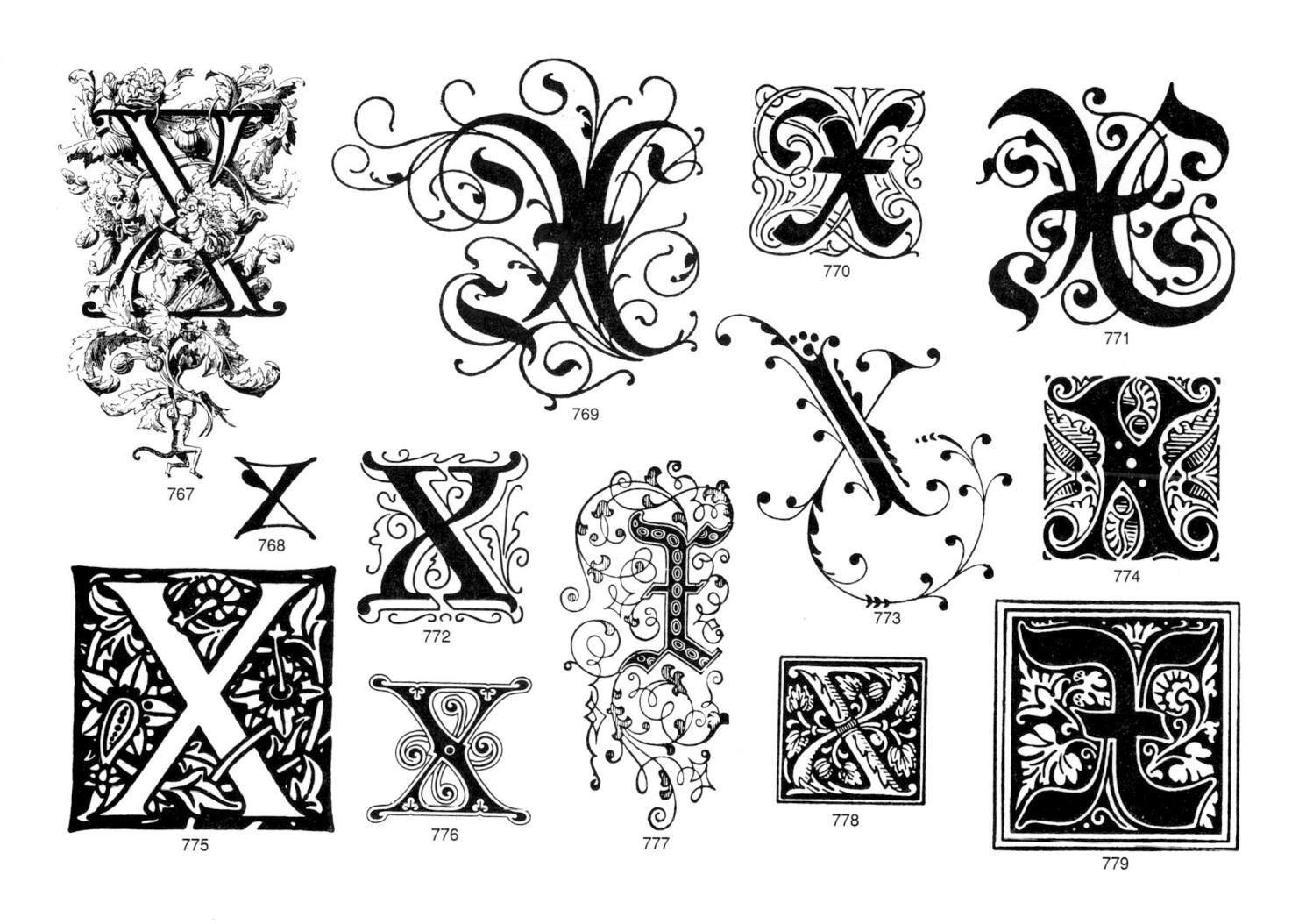

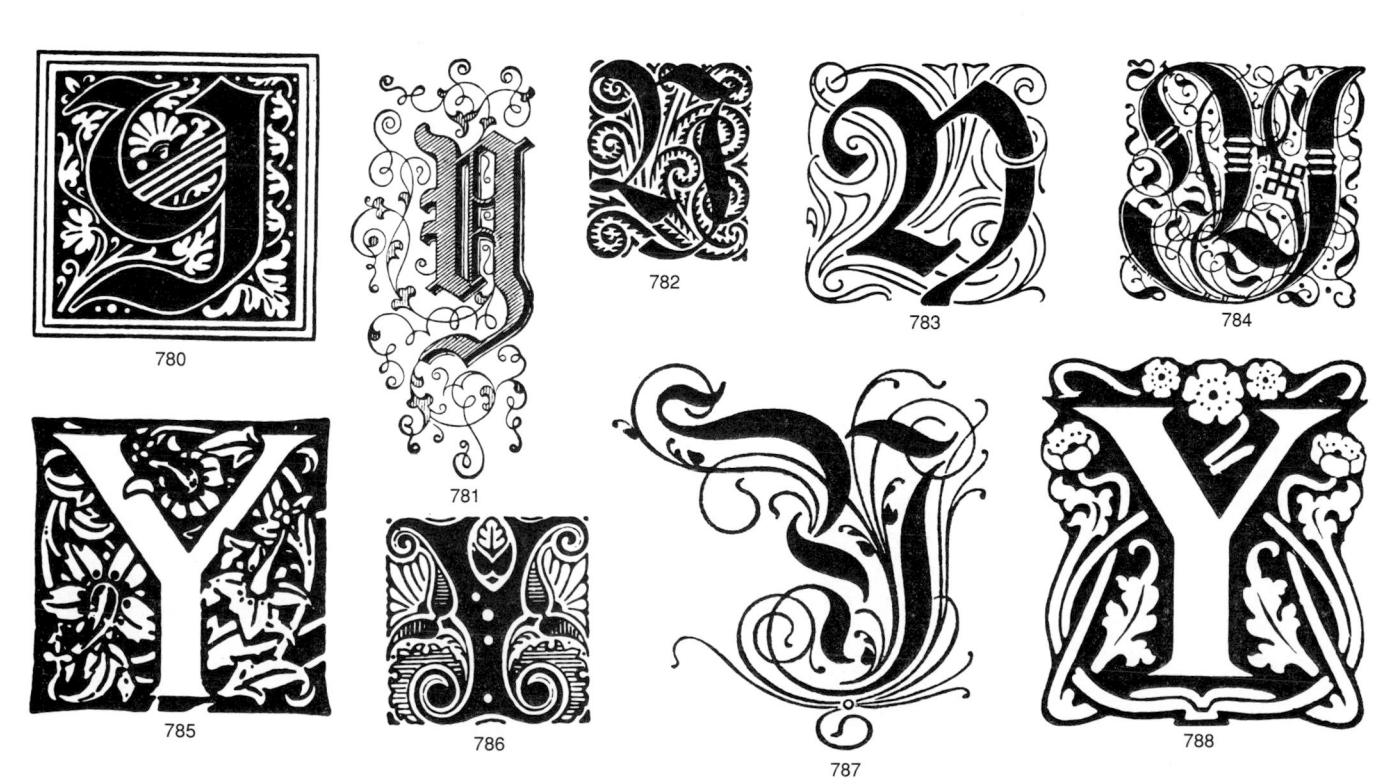

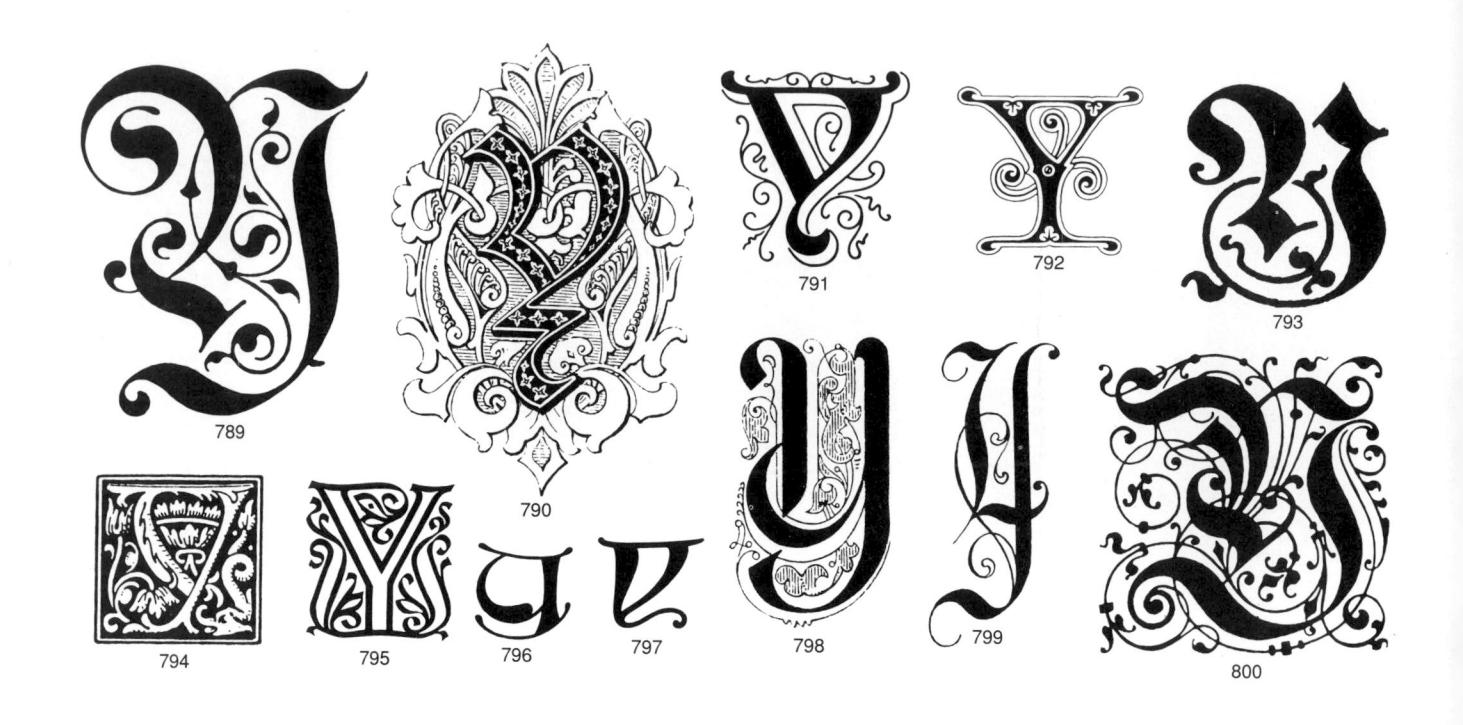

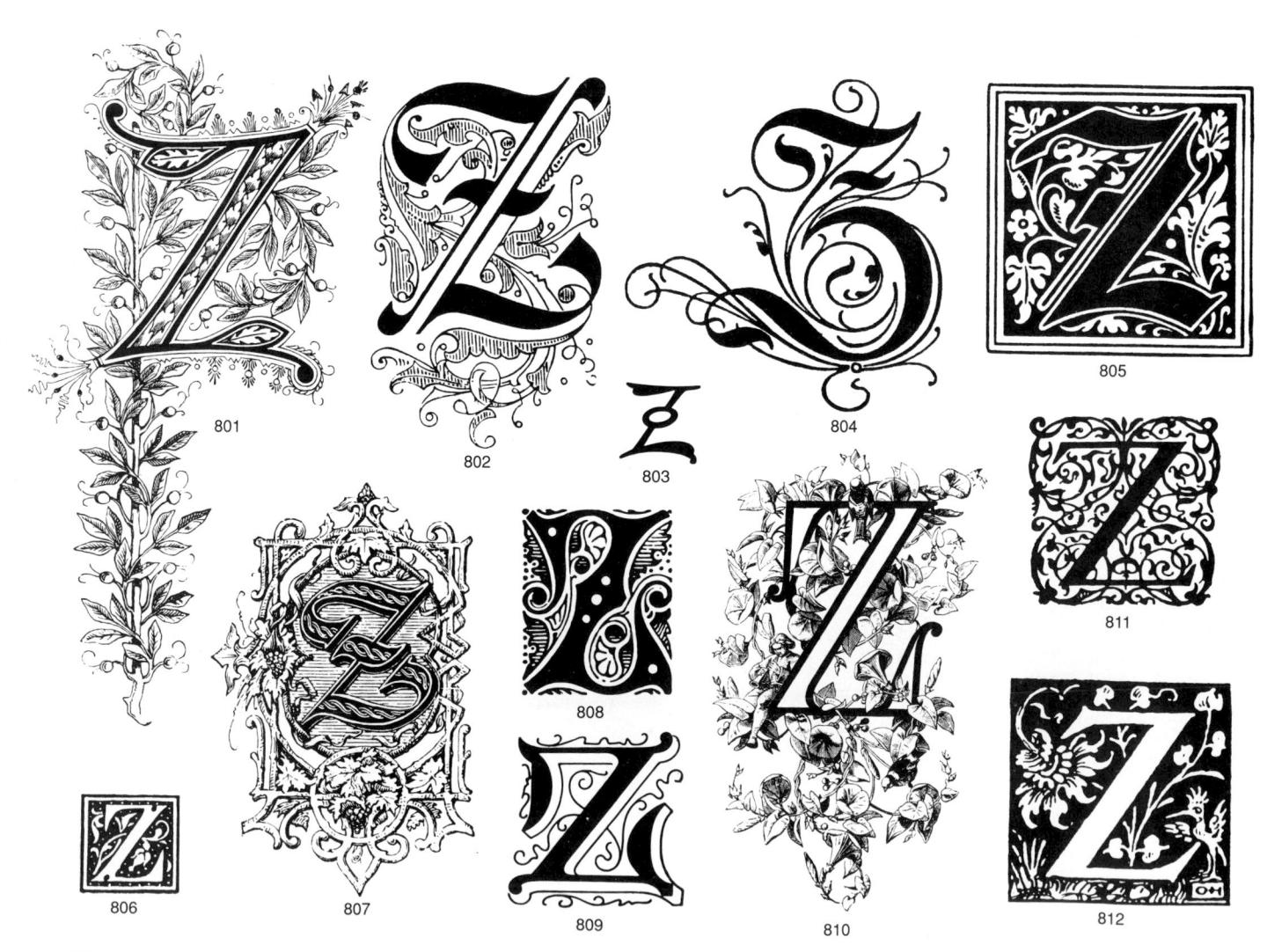